Q 的十二個音符：
樂壇大師昆西‧瓊斯談創作與人生

12 Notes: On Life and Creativity

昆西‧瓊斯 Quincy Jones ／著

盧相如／譯

各方推薦

以為對他作品很熟，原來對他的認識這麼不夠。本書看他從自己小混混時期一路談到腦電波，簡直太驚艷，一次曲速前進也到不了這麼遠啊！

——小樹（StreetVoice 音樂頻道總監、Podcast「誰來報樹」主持人）

昆西・瓊斯的老師 Nadia Boulanger 曾經對他說，有限的十二個音符裡，能夠創造出無限的音樂奇蹟。昆西・瓊斯做到了，他用十二個音符，創造出無數感人的樂章。不過 Boulanger 沒想到的是，昆西・瓊斯用充滿愛的文字寫出了「第十三個音符」，為無數在藝術和人生中迷惘的我們，在寂寥的夜裡，指向星光。

——瓦力（音樂故事人）

這不只是昆西・瓊斯的故事，也是美國流行音樂的傳記，更可能是你的傳記，因為他把如何度過傳奇一生所需的秘訣，毫無保留地傳授給作為讀者的你。

——耿一偉（衛武營國家藝術文化中心戲劇顧問）

被音樂救贖的人生

文／Brien John（《22世紀衛星》創辦人、音樂作家）

是「Q」。

他不是舞台上載歌載舞的偶像歌手，但你肯定聽過他的音樂，我們尊稱他為「Q」。

對我這輩人來說，認識Q的起點幾乎必定是麥可・傑克森（Michael Jackson）。七〇年代末，不再是純真童星的麥可面臨生涯轉型，幸得遇上Q賞識、親自允諾擔任專輯製作人。一位是既天才又自律的表演者，一位是品味敏銳、風格多元的製作人，他們聯手炮製出一連串曠世名曲如〈Rock with You〉、〈Billie Jean〉、還有群星大合唱先驅之一〈We Are the

World〉、「流行樂之王」於焉誕生。

光是在流行音樂領域的豐功偉業，就足以讓Q進入名人堂，可是他的成就遠遠不只如此。對爵士樂迷來說，他是法蘭克・辛納屈（Frank Sinatra）最信賴的編曲家、小號手克拉克・泰瑞（Clark Terry）的得意門生、邁爾士・戴維斯（Miles Davis）生前最後一張專輯的合作夥伴；對影迷來說，他是六、七〇年代間數十部電影的配樂家；對嘻哈樂迷來說，他率先將爵士融合饒舌、影響了當代天王肯卓克・拉瑪（Kendrick Lamar），還曾在九〇年代東西岸幫派戰爭中出面倡議和平。

Q甚至是一位具有前瞻視野的新創企業家、且扮演許多演藝明星生涯發展中不可或缺的重要角色。一九八五年黑人經典小說《紫色姐妹花》（The Color Purple）翻拍電影，由他出任共同監製，該片捧紅了甫出道的女配角，即我們所熟知的歐普拉（Oprah Winfrey）。他涉足電視影集製作，提拔當時負債百萬的饒舌歌手首次擔綱主角，那人叫作威爾・史密斯（Will Smith）。他曾成功製作搞笑節目《瘋電視》（MADtv），若非如此，也許就不會有後來拍出劃時代黑人驚悚片《逃出絕命鎮》（Get Out）的導

演喬登・皮爾（Jordan Peele）。他還成立報導當代黑人流行文化的雜誌《Vibe》、鋼琴教學軟體 Playground Sessions；近年更加入串流平台行列，推出專門播放爵士與折衷音樂影片的 Qwest TV。

若要細細道來，上述根本可以寫成一部西洋音樂與黑人娛樂史了，然而《Q 的十二個音符》這本書嚴格來說既非流水帳式的自傳、也不是偉人成功寶典、當然更不會教人如何做出暢銷全球的音樂。Q 要讓我們看到的，反而是他怎麼避免落入自己極其卑微、甚至絕望的出身很可能帶來的自證預言，以及這一生中學到的重要課題。人生不在於揚名立萬，只在於好好活著、當一個好人、做該做的事。就像音樂中只有十二個音，卻能夠組成千變萬化的旋律，人的潛力同樣存在無限可能。

Q 出生於三〇年代的芝加哥南區，那是黑幫林立、經濟非常惡劣的環境。貧民窟的孩子很早就懂得為生存而偷竊、打架、闖空門，年幼的 Q 也不例外，為了活下去，有時連老鼠都得抓來下鍋裹腹。他的父親是木匠，母親罹患思覺失調而被送進精神病院，成為他一生最大的夢魘，更別提還有一位跟童話故事一樣的壞心後母。在那樣的社會結構下，他若不

是淪為罪犯入獄，就是死於非命，幸好上帝讓他遇見了音樂，從此生命中有了值得依靠的救贖。但是命運對他的考驗並未結束，他面對多次的瀕死經驗、一再失敗的婚姻、工作上接踵而來的艱鉅挑戰……而他始終熱情且認真地過活，即使是高齡近九十的現在依舊如此。

台灣的音樂書籍出版長期受限於市場規模與閱聽風氣，不但數量稀少，也往往鎖死在同類的論述與史觀裡。《Q的十二個音符》提供了我們另一種切面，重回西洋音樂的重要歷史現場和文化脈絡。如果你也是音樂人、創作者，這本書可以成為漫長生涯中的精神導師與處世原則；如果你是樂迷，希望這本書能觸發你探索Q廣袤多彩的音樂世界、以及背後那顆堅韌溫暖的心靈。

譯者的話

先來說說跟昆西結緣的小故事吧。

一九八五年，當年有線電視還不普及，還記得某天家中的電視機飄來一首很好聽的英文歌曲〈四海一家〉，這個時候的我還是就讀國小六年級的年紀吧，英文字母不認得幾個，只覺得這首歌的旋律好聽，喜歡英文的我，特別央求爸爸替我把這首歌錄下來，讓我可以重複聆聽。當年CD尚未普及，是卡帶盛行的年代。要錄這首歌，得出動家中的錄音機，這台錄音機的大小與現在的手機相比堪稱龐然大怪，爸爸欣然答應我的請求，我則守在電視機旁，等這首歌播出時，立刻請爸爸替我把這首歌錄下來。當他在錄音機上同時按下錄音鍵加上播放鍵時，空白錄音帶的兩個孔便開始緩緩轉動，活像兩隻眼睛骨碌碌地轉。聲音就會錄進錄音帶的磁帶裡，取代先前已經錄過不知道幾回的歌曲。

〈四海一家〉這首歌眾星雲集，集結當時音樂界的大咖，由眾歌手輪番上陣演唱，每個歌手的歌聲都十分具有特色，最後來個大合唱。當時，在我的印象中，我隱約記得站在這群歌手面前指揮的人，個頭嬌小、留著一頭捲髮，而且幹勁十足，他的整個身體幾乎跟著節拍在跳動。多年後翻讀《Q 的十二個音符》這部作品，才知道原來這位指揮眾歌手演唱的人正是這首歌曲的製作人昆西・瓊斯。

昆西・瓊斯在音樂界的影響力與成就自是不在話下。他所撰寫的《Q 的十二個音符》這部作品自然是每位音樂創作者必定奉行的圭臬，但是可別誤會可以因此拿到前進葛萊美獎的入場票喔，其實這本書並沒有談到太多音樂創作方面的實務經驗，反而著重在回到創作的初衷，人為何而創作？當然，不是音樂創作者也要讀這本書，書中有太多的人生故事，精采絕倫。昆西將他一生的故事都寫在這本書裡，從他的故事裡，可以看到他的一生儘管歷經起伏，但是他讓我們看到樂手們彼此互信依賴的親密感與無條件的愛，以及人與人之間真誠相待、宛如共融共生的大家庭，還有師徒之間的無私奉獻，與現代儘管科技發達卻冷漠的社會相比，是多麼

難能可貴。

在影音串流的年代，儘管音樂唾手可得，我仍偶爾懷念起當年聆聽音樂時那單純而美好的小幸福，那些在現在看來堪稱史前遺跡的卡帶，曾帶給我內心的感動。昆西告訴我們，每個人的內在都有這份受到感動的能力，而我們每個人都是獨一無二的創作者。透過音符，這份感動可以連結起每個人，讓每個人感受到這份人與人之間的真摯情感。

說到這裡，不妨讓我們來感染一下昆西‧瓊斯的音樂魅力。這首〈靈魂巴莎諾瓦〉（Soul Bossa Nova）是一九九七年《王牌大賤諜》（Austin Powers）系列電影的主題曲。瞧！是不是覺得渾身的細胞都像在跳舞。

原版推薦序

首先我想說，沒有任何語言可以準確地描述昆西・瓊斯這個人：他不僅改變了我的人生，也改變了歷史。我在這裡不是要告訴你們昆西獲得的獎項、榮譽和成就，因為一、我們得說上一整天；二、我們已經知道他是誰，沒有必要多做贅述。然而，我要分享的是，鏡頭外的他所做的事往往才是最具影響力的部分。

請容我說明一下。當然我從小就是Q的超級粉絲，他和麥可・傑克森一起創作的音樂激勵著我去追求音樂的夢想。從任何意義上說，Q都是我的偶像，我試圖從他的偉大成就汲取任何成功的蛛絲馬跡。我覺得自己對他再熟悉不過，因為我幾乎知道關於他以及他的工作的一切，雖然在此之前我們素未謀面。

時間回到二〇一五年，維克多・德雷（Victor Drai）把Q帶到我在拉

斯維加斯的德雷夜總會，想要給我一個驚喜。當我聽說我的偶像正坐在舞臺的一邊，準備看我的表演時，我幾乎不敢相信。等我唱完最後一首歌，就迫不及待地想去見他。由於當時太心急想去找他（他稱得上是我的音樂啟蒙），因此幾乎沒有注意到舞臺另一邊有粉絲在尖叫著我的名字，試圖吸引我的注意。

當我走到Q的身旁時，他對我說的第一句話是：「先去找你的粉絲吧，和他們合影並替他們簽名。我會在這裡等你。先找他們比較要緊。」

觀看他的公開訪談或連續幾個小時聆聽他的作品中所學到的一切，都比不上他對我的這一個提點更別具意義。他在這一刻教給我的，我永遠不會忘記。沒有什麼比得上我的粉絲更重要，我得回饋他們對我的愛戴。

我照他說的先去見粉絲，在與他們見面結束之後，Q（傳奇中的傳奇）竟還在原地等著我。他比起我還要謙遜。在這一行裡，人們通常認為，在製作出一張大賣的唱片有了一點名氣之後，你就是全世界最出名的人，但是在我看到一個比任何人都有成就的人卻不帶一點私心，可以說是以身作則的最佳典範。

時間再拉到二○二一年九月，我在黑人音樂行動聯盟主辦的「行動音樂獎」上獲得了首屆昆西·瓊斯人道主義獎。這對我來說是一種莫大的榮譽，但由於我不擅言詞，我選擇讓我的音樂說話，你們會聽到這首曲子。這個獎項讓我得到了很多的支持，但是Q用他的語言和行動告訴我，回饋不是一件值得表揚宣揚的事，而是一件必須要做的事，不管是否得到認可。

那些微小、私相傳授的時刻也很重要，這本書談的多半都是關於這類傾囊相授的本領。這對我來說意義重大，因為雖然我是個公眾人物，但我非常注重隱私。我是個從多倫多來的衣索比亞孩子，從小沒有父親。Q則是芝加哥出身，自小失去母親。我們在創作上可能擁有不同的個人背景，但我知道我們永遠不會忘記我們自己的出身，這也是為什麼施比受更重要。

正如Q在這本書的最後一章中所言：「我希望並祈禱我們個人的創造性聲音，能夠幫助我們與那些最需要它的人一起連結、分享。」這也正是我希望我的音樂能夠達到的境界，並將它繼續做下去。

我們都犯過錯誤——包括我自己在內——但這就是我愛昆西的原因。

他不害怕直接去面對錯誤，並將它視為推動力，為成就一個更好的人。這本書也不例外，如果說有什麼區別的話，那就是它將成為一種典範。

二○一五年六月十四日，我在推特上寫道：「昆西‧瓊斯昨晚來看我表演，我還在努力消化這件事。」

二○二一年九月二十三日，我接受了昆西‧瓊斯人道主義獎，這是我一生中獲得的最佳獎項。

今天，我為《Q的十二個音符》寫序，這份殊榮我永遠不會視為理所當然，所以Q，謝謝你。感謝你公開教導我的一切，感謝你透過言教和身教，教會我的一切。

對於所有正在閱讀這篇文章的人：即使你已經讀過他的自傳，或者已經知道關於他的一切，我仍希望你能花點時間，聽聽他在這本書中與你分享的經驗。我保證你絕對會收穫滿載。

——威肯（The Weeknd）

＊本書作者為加拿大知名歌手及音樂製作人

獻給我摯愛的七個孩子們：

裘莉 JOLIE、瑞秋 RACHEL、蒂娜 TINA、昆西‧瓊斯三世 QDIII、

金妲達 KIDADA、羅希達 RASHIDA 和肯雅 KENYA

前言

經常有人問我，我的「成功公式」是什麼，或者問我（在我撰寫這篇文章時）對於我成為有史以來獲得葛萊美獎最多提名的音樂人這方面有什麼足以借鏡的地方，但說實話，我的成功沒有任何公式或藍圖，如果有人告訴你有，那麼他們都是在吹牛。不過，在這本分享我個人生命歷程的作品，如可以找出其中可依循的方法，的確是最接近成功的「藍圖」。我在這裡不是要告訴你們如何生活或是謀生之道，而是想要分享我學到的經驗，獲得的建議，以及對生活和創造力的看法，這些在人生中充滿了高潮和低谷的經驗，讓我的生活更加豐富多彩，更加有意義。

希望這本書能讓任何年齡的人都能理解我將要分享的故事。在二○○一年撰寫並出版我的自傳時，我處在一個完全不同的位置，出版的理念也完全不同。那本書是當時我分享人生篇章的另一種方式。

《Q的十二個音符》旨在透過分享我在這個世上所學到的建議和技巧，用以提升和轉變你的思維。在我有幸度過生命中一段美好時光之後，回頭看我的生活，它的美妙之處在於，我可以如此清晰地看到我在生命中經歷到的一切困惑與轉變。二〇一五年在我戒了酒之後，我所有的記憶如潮水般湧來，它們帶來了新的觀點，我在此將它們提煉成幾要點建議，我想與那些想突破阻礙創造力之牆的人一起分享我的經驗談。

我撰寫這本書的目的是為了年輕的音樂人，他們很可能正面臨我曾經歷過的處境，試圖在音樂界找到一條獨特的道路，然而同時，寫這本書也是為了給那些一生都生活在偽裝的面具之下，從事他們從未真正想要的職業或生活方式的人。對我們一般人來說，社會的規範使許多人相信，創造力只對那些為自己揚名的藝術家有價值。我認為這根本是胡說八道，因為我們每個人都有創造的潛力，也都應該實現它；其中差別只在於我們是否允許自己去實現創造力。

我大概說明一下關於撰寫這本書的組織架構和背景知識，十二這個數字在我的生活中一直有著特殊的意義。娜迪亞·布朗傑（Nadia

Boulanger），我以前在巴黎的老師，曾經告訴我，「昆西，音符只有十二個。在上帝創造給我們第十三個音符之前，我要你知道許多音樂家都是以這十二個音符創作音樂。」不論是巴哈、貝多芬、波‧迪德利（Bo Diddley）和其他人……用的都是同樣的十二個音符。這難道不是一件很奇妙的事？在創作基礎上，這是我們所有人共有的音符，取決於每個人如何透過結合節奏、和聲和旋律創造出我們自己獨特的聲音。

我總是著迷於作為音樂家，我們如何以僅有的十二個音符創作出不同的音樂；同樣地，我想把我的處世原則、生活方式和人生哲學，以及我在人生旅途中遇見的不凡故事分成十二個章節（在書中，我將它們以「音符」作為篇章的區分）。人們喜歡叫我「阿甘」，但你知道，我更喜歡「貧民窟的阿甘」這個形容。至於本書，你可以隨意挑選章節閱讀，參照或是搭配著閱讀，或是只讀想要看的部分，跳過不想看的篇章。無論如何，我知道最後將對你產生美妙的結果。書末的空白五線譜留給你自由運用。愛是強力的後盾！

——昆西‧瓊斯

目次

把你的痛苦
轉化為目標

我們可以將創造力分成兩個組成部分：科學和靈魂（左腦和右腦）。科學的面向需要仰賴學習和實踐，而靈魂的面向（由情感組成）是無法教導的——它純粹是你作為一個人的本質。我的本質被太多的創傷包裹著，它被迫尋找出路，創造性的表達成為它逃避的出口。我是在一個被剝奪掉我所有控制權的環境中長大，也因此創造力成為我獲得哪怕是一丁點肯定的唯一途徑。

當家人與我搬到美西之後，每當我遇到任何不如意的事時，我都會在心裡把自己帶入一個充滿音樂的想像世界。當我無法處理生活中發生的事情時，音樂成為我逃避的出口。我想在很多方面，我已經在我生活的世界裡掙扎了很長一段時間，並學著把消極的能量轉化為創造力。當我受到壓抑的時候，音樂能讓我表達我的情緒，讓我可以分享無法用語言表達的東西。

例如，當我想到我已故的兄弟馬文·蓋伊（Marvin Gaye）一九七一年的革命性單曲〈發生什麼事〉（What's Going On）時，我不禁想起他個人的經歷——從個人的失落、社會和政治動盪、到戰爭和種族的緊張關係——這些全都是這首歌的靈感來源。沒有人知道他們當時經歷到的事，但他和他的詞曲創作夥伴把他們的問題、痛苦和集體的困惑融入進這首歌，無論是在歌詞還是在聲音的表現

上。儘管惡劣的環境和悲慘的故事為他的創作提供了靈感，但他能夠將他的創傷形塑成療癒的力量，為那些需要希望之語或對世界現狀渴望理解的人。

在我撰寫這篇文章的時候，很明顯我們仍在面對相類似的情緒，聆聽著相同的歌曲。毫無疑問，馬文·蓋伊這首強而有力的音樂，力量之大令人難以置信，即使是在馬文不幸去世很長一段時間之後，它仍成為全球數百萬人傳唱的歌曲。

老天，我很思念他。

我們都有不同的表達方式，雖然聽起來或看起來比不上〈發生什麼事〉、〈四海一家〉（We Are the World）或〈讓它去〉（Let It Be）這樣的歌曲，但我們有能力將我們的生活經歷引導到比我們自己更偉大的事物上。在逆境中，我們很容易讓失望或憤怒佔據心中的位置，但我發現，我的目標遠大於我個人的問題，儘管我們很容易把重點放在後者上。

我在這世上生活了八十八個年頭，經歷了很多起起落落，成為你們口中所謂的長者，但這個年齡最美好的部分是能夠回顧人生的每個階段，看到那些清晰可見的絲線將這些階段串連在一起，而我發誓這些階段有時經常是分崩離析。音樂不僅成為這些絲線之一，而且在我的生活中扮演著相當舉足輕重的角色。你瞧，

我並沒有一個傳統意義上的母親，所以在某種程度上，我把音樂當作我的母親。要想知道我如何將痛苦轉化為人生目標這故事背後的重要性，唯有從我陳述這些故事的發生經過，你們才有辦法得知我如何將消極情緒轉化為創造力。

一九四二年，時年九歲

「我們要去探望你們的媽媽，」爸爸說。

媽媽這兩字組成的詞不僅讓我感覺疏離，而且我壓根不敢去想這兩個字。我不清楚爸爸要把我們載往哪裡，但我和弟弟勞埃德在父親那輛老別克的後座並排坐著，讓老別克吃力地載著我們前進。在時鐘似乎永無休止地旋轉之後，我們終於到達了目的地：一排高聳的白磚建築，周圍的背景綠草如茵、充滿鮮花和樹木。當我和勞埃德步下車時，我瞥見了一個牌子，上面寫著「曼蒂諾州立醫院」。

通往入口的長長的人行道，在我腳下變得像流沙般，一步比一步艱難。可怕的白色建築反射出不祥的光芒，很快就包圍了我們，照亮了我們的道路，直到我

A 調・把你的痛苦轉化為目標

們到達目的地。當我們腳步放緩，帶著好奇心走進去時，醫院裡與世界隔絕的可怕雙層木門似乎在嘲笑著我們。

一股香氛劑的味道撲鼻而來，試圖掩蓋尿液和汗液的臭味。我想掉頭回去，但已經太晚了。我的恐懼變成了懷疑，我試圖說服自己，我在大廳裡看到的不是真的：穿著相同醫院袍子的人隨意地躺在地板上和傢俱上。他們有的躺在地上，有的在尖叫，有的蜷縮在角落裡，有的歇斯底里地自言自語，而大多數人則像行屍走肉一樣在房間裡走來走去。

毫無徵兆地，他們似乎都停下了腳步，注視著我們；突然間能量轉移了，角落裡，一個光著腳的女人從人群中衝了出來，朝向我們直撲而來。當她瘋狂地尖叫著：「你們不能吃餡餅！你們沒有餡餅可以吃！」她的舉動更加凸顯我內心的沮喪。她拿出一個裝滿人類糞便的碗。爸爸替我們擋在最危險的地方，迅速把我們推到走廊盡頭。他抓住我們的肩膀似乎是想安慰我們，但這只會增加我的焦慮，因為我能感覺到父親保護著我們的手也在顫抖。

最後，當我們穿過一片迷失的靈魂時，我們看到了自己最害怕的身影，我的母親莎拉。她虛弱的身體穿著病號服，和她的同齡人一樣，她的腳幾乎塞不進一

雙破舊的拖鞋。爸爸堅定地叫著她，她抬頭看著我們，似乎在慢慢地回想她看到的是誰。她微微一笑，讓我眼前一亮，這讓我想起了五歲時，她在為我梳頭、洗臉、幫我換穿衣服後，我常常會得到的微笑。這種感覺只持續了一分鐘，然後，她臉上充滿希望的表情接著被一種憤怒所取代，她的眉毛皺了起來。

「跟孩子們打個招呼吧。」父親請求道，但她卻一言不發。她沉默的回應變成了怒吼：你們一定是想好什麼陰謀來害我。從一個她認為我父親正在「約會」的女人，到耶穌，到喬・路易斯，再到教皇，通通被她點名了一遍。爸爸試圖讓她冷靜下來，但她卻咆哮說：「你把我的兒子們都帶走吧！我有自己的生活，除非你的黑幫牧師把我拖走！我不想睡在這裡！」

「向孩子們問好，莎拉，」他不停地對她說。他倆一來一回，直到她的叫喊聲越來越大。當她的音量達到最高時，她擺動的雙臂突然靜止不動，接著她蹲了下來，把雙手放在臀部下面，用一隻手掌接住她的糞便，把其中一根手指伸進她的糞便裡，然後舉到嘴邊。

我的父親不是一個易怒的人，但當他發起脾氣時，就是真的失控了。他驚恐地叫了起來，一邊向前跟蹌著要從她手裡把那坨糞便拍掉。這股力量把她壓倒在

　　　　　　　　A 調・把你的痛苦轉化為目標

地，但她很快站了起來，試圖追著我們跑，我父親拽著我和勞埃德的衣領把我們拖了出去。當我們返回到一個安全的地點時，她的尖叫聲似乎一直跟著我們，我們的別克車就停在外面。

「我很抱歉。」他不停地重複著。「我很抱歉把你們帶到這裡來。看到那一幕。你們要明白，你們的媽媽生病了。

「她生病了。」我的整個童年不停地反覆聽到這句話在不斷重複著。這句話一直困擾著我，更在我晚年的大部分時間裡下意識對我產生了影響。對患上癡呆症和變得像她一樣瘋狂的極度恐懼，開始佔據我的思想縫隙。夜復一夜，似乎無處可逃。即使在我醒著的時候，我母親的聲音也一直存在，這足以讓我相信，我實際上是瘋了。如果她瘋了，我能不瘋嗎？或者，我已經瘋了？

我相信世界上有兩種人：一種得到了良好的教養，另一種則沒有。中間沒有任何灰色地帶介於兩者之間。你很清楚自己是否受到了良好的教養。你看待和對待他人的方式，甚至你看待和對待自己的方式，都開始浮現出醜陋的後果。她的聲音開始從你靈魂外層的石膏板的裂縫中滲透，最終開始滲透到你的一舉一動，不幸的是，對我來說，就連我在睡夢中也受其影響。

母親因早發失智症，在我們去探病的前兩年就被送往曼蒂諾州立醫院，從那時以來，我幾乎每天晚上都被一個非常奇怪的噩夢所折磨，不管我多麼努力地想擺脫，它似乎一直在狂追著我。在這個夢境裡的我坐在一架鋼琴前，彈奏著沒有明確音符或旋律的古典音樂。然後我的母親就會出現在我身後，懇求我停止演奏，她的聲音會扭曲成兩種，然後是四種，然後是一百種，然後是一千種，所有這些組合在一起，讓我滿腦子都是她憤怒的呼喊。在每個噩夢中，當她的存在繼續分裂成多個形象，我發現為了對抗她的聲音，我必須提高自己的音量。

當我仍坐在鋼琴前面，我必須鼓足勇氣以大聲呼喊道：「求求你，住手！有人在唱著愛我。」我越是堅定要求對方停止，她就會越快平息下來，在另一個不眠之夜中，讓我恢復幾分理智。

當時我並不知道我在噩夢中對她的回應，最終預示著我將成為什麼樣的人。有人在唱著愛我。

儘管那時我還沒有學會演奏樂器──當時我才十歲，但噩夢中的鋼琴似乎預示著我未來的道路，證明了音樂將成為我的武器。我不僅利用音樂平息我腦海中的聲音，也希望散播我所渴望的快樂。在某種程度上，我所喊出的話反映出了一種我希望被愛和散播愛的渴望。這是我想在家庭中看到的愛，渴望能從母親那裡得到

　　　　　　　　　　　A 調・把你的痛苦轉化為目標

的愛。

看到本應照顧和保護我的女人被綁起來，送進精神病院，足以讓任何一個孩子感到不安，更不用說對一個生活在貧民區，生活當中沒有任何一個足以當作模範的孩子而言。由於家中沒有母親照顧，父親總是在外工作，我沒有可以依歸的方向，有時，絕望的感覺無處不在。

雖然我的痛苦和憤怒是真實合理的，但我知道不要把它鎖在心裡有多麼重要。正如馬克·吐溫曾一語道破指出：「憤怒是一種酸性物質，它對儲存它的容器所造成的傷害，比任何傾倒它的東西造成的傷害都還要大。」我在黑幫組織裡尋求的安全感和歸屬感，以及後來陷入的不健康的感情，還有日後成為工作狂等，所有你能想到的一切，都是我在經歷了艱難的過程後才明白的這一點道理。別擔心，我們很快就切到重點。

儘管我的成長過程中有許多匱乏和負面經歷，我知道自己是一個幸運的人。在我的一生中，上帝似乎一直在引導我，讓我的內在感受到我所遭遇的並不是為了要摧毀我，相反的，它們是為了提供我所需要的同理心，讓我能夠與類似遭遇的人建立連結，並幫助他們，這給了我一種不可抗拒的動力，推動著我進入我從

未夢想過的生活舞臺，並將內在產生的深層情感都傾注到我的每一個音樂創作中。我很幸運地發現痛苦是有聲音的，而音樂是我逃避痛苦的方法。音樂它似乎一直存在於我的身體裡；我只需要滋養它，讓它說話。在某種程度上，我想這就是為什麼從那時起我做的很多音樂都是關於愛的主題。

我經常希望能和我的母親建立一段真正的感情，但誰知道呢？如果我一開始就有一個穩定的家庭，我可能不會變成一個出色的音樂家。由於缺乏母愛，我讓音樂承擔起母親的角色，從那時起，它一直是我生活中的引導力量。坦白說，如果我沒有忍受過成長過程中所經歷的那種痛苦，我可能永遠不會找到我的表達媒介，也不會像現在這樣全身心地投入其中。

在這個向來支離破碎的世界裡，不可避免會遭遇困難，理解什麼填補了你的空白，以及你把你的空白投射到哪裡是很重要的。當你陷入受害者心態的那一刻，你不僅要面對必須處理的外部問題，而且你也給自己帶來了一系列全新的內部問題，這些問題只會阻礙你作為一個人和一個擁有創造力的人該有的成長。你不能讓滲入你生活各個角落的痛苦完全佔據你的生活。我也相信這就是為什麼創造力是我們擁有的最美麗的天賦之一。如果運用得當，它不僅是一個出口，並且

擁有一種力量，能將內心的痛苦轉化為超越單一情感的東西。

我們的個人經歷對我們來說當然是獨一無二的，但我們遭遇的情緒卻是普世存在的，其他人也能感同身受。這就是為什麼我們需要創造力，它帶來了一種團結感。不論是一幅畫、一首歌、一篇文章——這些都具有力量。想想人類的考古學；根據《國家地理》（National Geographic）雜誌的定義，考古學是「利用挖掘到的遺跡研究人類的過去」。這些遺跡包括了人們創造、修改或使用過的任何物品。」當我們想到創造力的時候，我們常常會在方法上變得有點短視，認為它只屬於我們自己，但它遠遠不僅如此。創造力讓我們把自己的部分經歷和內心感受留給那些接收這份感動的人。無論是現在，還是在我們離開這個地球很長一段時間之後，我相信，這一切都是有原因的。

我當然不是在一天之內學會了所有道理。我很清楚，自己必須始終如一地嘗試超越那些威脅要將我吞噬的海浪，我之所以能活到這把年紀，是因為我選擇從自己的局限中學習和成長。

我們很容易困在編織在我們周圍的網所束縛，如此一來，也只會對生活中的新事物封閉自己。有人曾經告訴我，如果你全然張開雙臂去接受愛，你會得到滿

身傷痕，但很多愛也會隨之湧進來。如果你緊抱住你的雙臂，你可能永遠不會遭到傷害，但美好的事物也將永遠不會來到你身邊。

有一種說法，創傷往往在最高峰時會將一切凍結，如果你將自己困在頂峰，很可能因此喪命。不論是在精神上，肉體上，有時兩者兼有之。如果你把自己封閉起來，不再去試著分享你的獲得與經歷，很可能永遠不必去面對你個人的恐懼和創傷，但美好的事物也將不會因此傳遞。

每當我們受困於過去，我們便完全剝奪了自己的現在，當然也包括未來。我們可以沉浸在過去的消極情緒中，也可以把它當作推動我們的創造力和促使生活前進的燃料。在大多數情況下，我們最終可以選擇決定我們想要關注什麼：好的或是壞的。

當然，你可以堅持你的憤怒，但痛苦只會摧毀你。我每天都在告訴我自己，我不打算催毀掉自己，相反的，我要重新引導這種能量，把它投入到一首歌、一首編曲、一張唱片或一部電影中——就像將垃圾回收再利用，把它們製作成再生紙一樣。這並不容易，但還是有可能辦到。

雖然直到五十多歲的時候，我才意識到自己仍然背負著過去，並讓它拖累著

我，但我很高興終究能面對了，永遠不會太遲。當我終於不再想著自己，開始想著我的母親時，我想到了她過去經歷的所有可怕的事，還有在那家醫院，以及她內心深處其實是多麼愛我們，儘管是透過她的失智症行為舉止所表達出來。雖然我很晚才意識到這一點，但我確實做到了，這才是最重要的。人生總是充滿了意想不到的轉折，我們可能會發現自己處於痛苦的境地，而這是我們從來沒有預先準備的。我們皆面臨著不同的挑戰，有些人可能會比其他人花費更大的力氣；然而，我真心相信，只要有正確的態度，那些原本想要摧毀你的事物會讓你變得更強大。

你可能會感到憤怒。現在正是困難的時期，你可能有很好的理由感到心中的怒火。但是想像一下這樣一個世界，我們可以不必緊握著我們的憤怒不放，而是用它來引導一種更共同、寬廣的愛來彌補它的缺失，造就一個更美好的世界。我希望當你在閱讀這本書的時候，你將受到鼓勵去放手創作，不僅是為了你自己，也為了他人。無論你是在痛苦中創作，還是在歡樂中，我們都需要你，你的天賦和才能。我這麼說是基於我身為一個年紀八十來歲的長者的經驗。

我們都需要你，你的天賦和才能。

A 調・把你的痛苦轉化為目標

升
A

如果你能看到夢想，
就能實現它

正如我在一生中所學到的，個人成長是一個從飽受蒙蔽的心靈找到能為心靈找到解決辦法的一段旅程。換句話說，無論你身處在何種環境之中，你都要仔細篩選，這樣你的未來才不會在你有機會創造之前，受到心靈蒙蔽帶來的影響。無論是過去的創傷還是困難的家庭狀況，從心理上克服這些挑戰往往是個人成長的最重要一步。

但是，作為一個面對這類挑戰的人來說，我知道往往說遠比做來得容易。事實上，我相信，很多年輕人陷入使一生抱憾的錯誤，僅僅是因為他們認為自己不可能有出路，或者認為他們唯一的選擇只有暴力，且被這樣的想法所蒙蔽。對於那些出生在不利的生活條件下，或發現自己沒有適當支援的人來說，這樣的情況可以決定一個人的一生。我相信我們的年輕人應該有充分發揮個人潛力的自由，但不幸的是，社會所構建的環境並無法讓所有人對未來培養堅定的信念。更具體地說，幫派暴力、吸毒成癮和高犯罪率地區，宛如無盡絕望的迴圈持續存在著。顯然處境不利的兒童往往也不是因自然災害受害，而是由於人類所為。

俗話說：「你想成為你所看到的人。」但是如果你的生活沒有具體的例子足以仿效，或者沒有可實現的遠景，你很容易相信你現在所處的位置是你唯一的選

　　　　　　升A．如果你能看到夢想，就能實現它

擇。相信我，我也經歷過。我是在芝加哥南部長大的，那裡是大蕭條時期美國最

大的黑人聚居地，我的成長環境並沒有替我的童年帶來安全感，更不用說擁有鼓

勵個人前進的驅動力和抱負。在我的幼年時期，當時還沒有為激發孩子們的思維

而設立的社區活動，而其他具啟發性活動的來源管道也很有限，尤其是在網路普

及之前。我的意思是，我們也有像《珍，快跑》（See Jane Run）和《看點點》（See

Spot）這樣的閱讀小書，但是並沒有任何針對黑人歷史提出正面意義或任何能夠

鞏固我們身份認同的東西。

儘管如此，我注意到，我之所以能夠超越生長環境限制的一個主要因素是我

經常與希望接觸，以及對希望的不懈追求。有些人可能會用「機會」這個詞來代

替，但重要的是我們得留心如果沒有希望，任何出現的機會只會向弱勢群體證明

他們沒有資格成為什麼樣的人。

而我究竟是如何在絕望的環境中找到一絲希望，這點的確說來話長，但就像

我的好兄弟路易・阿姆斯壯（Louis Armstrong）過去常說的那樣：「去彈奏出來，

不要只是空口白話。」所以，讓我們回到一九四三年，那時我真正開始瞭解到

「如果你能看到它，就能實現它」，這句古老諺語背後的真正意義。

當我和弟弟勞埃德還小的時候，我爸爸是鐘斯兄弟（Jones Boys）旗下的一名木匠，鐘斯兄弟是芝加哥最惡名昭彰的黑人幫派，經營數字簽賭遊戲，也就是當時所謂的「樂透彩券」（一種非法賭博系統，後來演變成我們現在所知的彩票）。

這些黑幫份子窮凶惡極，我們跟著父親一起住，由於家中沒有母親管束我們，所以我們經常跟著這群黑幫鬼混。我和勞埃德很早就知道，我們將來不是成為幫派份子，再不然就是類似的角色，因為我們手裡也只有這副牌可打。雖然爸爸很愛我們，也盡力不讓我們接觸鐘斯兄弟經營的事業，但我卻只想成為他們那樣的人，因為他們代表了在一個充滿混亂的環境中擁有掌控一切的力量。

我們經常見到那些傷害發育中孩子們心靈的鬥毆事件和遭到殺害的人，這對我來說幾乎已經習以為常。我的身上經常可以見到大大小小的傷疤，有一次我的手被彈簧刀釘在了籬笆上，還曾遭遇一把冰錐刺進了我的左太陽穴，就因為我走錯了路。在這樣的條件之下，哪怕是一丁點的掌控權都是我想要追求的，而我看到唯一能給我這種掌控力量的，便是納入幫派的「羽翼」。當我說我必須為生存而戰，我是認真的，因為我所看到暴力背後的力量不僅是我想要的，也是我覺得生存所必需的。除了惹麻煩，我幾乎無所事事，所以經常跟著滋事。打架鬧事成

　　　　升Ａ．如果你能看到夢想，就能實現它

了常態，也是意料之中的事。

艾爾‧卡彭（Al Capone）在一九四三年左右把鐘斯兄弟趕出了城，因為他們的利潤瓜分不均，我爸爸為了安全起見也帶著我和勞埃德離開芝加哥。我們雖然搬到了一個新的城市，但勞埃德和我還在努力成為小混混。我們心想，如果鐘斯兄弟和國內其他黑幫控制了芝加哥，那麼，我們說不定可以在新的居住地建立自己的地盤。

但讓事情變得更複雜的是，我們發現自己有了一個新的、虐待成性的繼母艾薇拉，她完全沒有絲毫想稱職扮演母親這個角色。隱藏在我們內心恐懼之下的是，我們在表面上會想做出彷彿大權在握，向他人展現出控制局面的印象。我們模仿在家鄉看到的幫派成員所做的事情，心態上無非就是：如果你想要，就去爭取，而且不擇手段。搶劫偷盜樣樣都來，偷竊和逃亡成為我們日常生活的一部分，日復一日。除了學校、沒有公園遊樂場，也沒有任何安全的地方讓我們有事可做。我們所擁有的只是荒野中綿延數英里的常青樹和許多惹禍的方法。

即使找到一份送報紙的差事，我趁著送報到我們隔壁的陸軍基地時，總能想辦法找到彈藥庫，偷偷地把彈藥匣、全套海軍服裝和實彈，裝進我空的報紙袋

裡。偷盜的差事成為我的一項日常活動，因為它至少讓我、勞埃德和我的新手足（艾薇拉的孩子們）作為模仿海軍基地裡酷炫的黑人水手的模樣。

很快的，我就被抓到偷彈藥，不得不把我的犯罪技能轉移到其他地方。我開始潛入當地的育樂活動中心去偷甜點吃。勞埃德和我的繼兄韋蒙德，還有我聽說裡面的冰箱裡有檸檬蛋白派和霜淇淋後便打算闖進去。我們吃光了所有的食物，打了一場食物大戰，然後分頭去大樓各地探險。我打開其中一間辦公室，正要關門時，卻看到角落裡有一架鋼琴。我的內心深處好像有什麼好奇心在驅使著我……

「回到那間屋子裡去！」

我慢慢地走過去，手指滑過琴鍵彈奏它。告訴你，我身體裡彷彿每個細胞都在吶喊著，「這就是你下半輩子要做的事！」我真的不知道該如何形容那種感覺，但鋼琴的琴聲帶給我平靜。我對鋼琴一點都不瞭解，甚至不知道如何彈奏它，但我敲擊的每一個音符似乎都伴隨著一種日益強烈的欲望，我很想要了解這些聲音是如何發出的。我的兄弟們跟我會合後，我們毫髮無損地逃出了大樓。但是，我卻完全被另一種力量迷住了。無論我如何努力，都無法擺脫自己需要回到那架鋼琴旁的感受。

升 A・如果你能看到夢想，就能實現它

我開始每天都渴望聽到那些音符的聲音，最後我攀爬進入已上鎖的育樂中心，試著彈奏鋼琴。由於設法闖進來幾次，直到好心的老監管人艾雷斯太太發現我闖進來的目的，且願意為我開門。有了這個新發現的樂器，我試著模仿起我在芝加哥參加的舊浸信會教堂裡聽到的詩歌（當時我並不知道我是靠耳朵記下音符）。當我想不起詩歌的曲調時，開始憑著內心的感覺彈奏（後來才知道有個專業的術語可以來形容我的彈奏方式，那就是即興演奏）。音樂直接從我的心裡流洩出來。這是我以前從未有過的感覺。我無法用語言來描述它，但音樂彷彿給了我一種能夠觸及靈魂最深處的力量。任何街頭活動帶來的腎上腺素飆升的感覺都比不上這種撫慰、安慰和療癒力。

我像是著了魔似的，夜復一夜，鋼琴成了我逃避現實的工具，任何聽得到音樂的地方，我就會跟著走。一天下午，當我來到辛克萊高地，經過當地理髮師埃迪‧路易斯的家時，我看見他手裡拿著一把小號走到屋前的臺階上。我站在那裡，聽他吹著一支曲子，聽得入迷。他回到屋裡後，我忍不住追上他，問他是怎麼做到的。光憑三個活栓就能夠吹出所有音符簡直令人難以置信。就在那時，我決定要吹奏小號。不過，要買支小號幾乎是不可能的，因為我知道爸爸買不起。

我得想辦法去找門路，後來發現我當時就讀的初中，有一些樂器可以在課前和課後借來使用。不幸的是學校沒有小號這樣的樂器，所以我開始學習小提琴和單簧管。在摸索了一些基礎樂器後，我還開始學習打擊樂、蘇沙低音喇叭、細管上低音號、中音號、法國號、低音號和長號。只要是能夠發出樂音的樂器，我都想要學習演奏。

一天下午，一個會吹C調薩克斯風的孩子朱尼爾‧格里芬帶著他的樂器出現在育樂大廳的公共區域，我們開始一起演奏。他吹薩克斯，我彈鋼琴。當地一位音樂老師約瑟夫‧鮑威爾（Joseph Powe）恰巧帶領一支海軍搖擺樂隊，這個樂隊偶爾會在育樂中心演出。他注意到我對音樂的興趣，於是邀請我加入一個無伴奏演唱團體──「挑戰者」（the Challengers）。鮑威爾先生碰巧也是著名的黑人福音唱詩班「約旦之翼」（Wings Over Jordan）的前指揮，所以我就一頭栽進去了。

我們的樂隊開始在布雷默頓的大街上唱歌賺小費，甚至在塞西爾摩爾劇院舉辦了一場小型音樂會，那是我的第一場演出。我們唱著如〈乾枯的骨頭〉（Dry Bones）和〈老方舟在移動〉（The Old Ark's a-Movin'）的福音歌曲。我現在就可以告訴你，我雖然不是天生的歌唱好手，但我不會讓這一點阻止我。

　　　　　　升A‧如果你能看到夢想，就能實現它

在鮑威爾先生家排練時，我忍不住注意到他身邊的所有書籍——從葛蘭・米勒（Glenn Miller）的編曲到弗蘭克・史金納（Frank Skinner）的電影配樂。我從來沒有接觸過這類書籍，但這些書籍讓我看到了音樂世界的可能性。我貪婪地想知道音樂能把我帶往何方，所以當他問我是否有一天能幫他照顧孩子時，我馬上答應他：「沒問題，」這樣一來我就會有更多時間閱讀他的書。每次充當臨時褓姆時，我都埋首在他書架上的書頁裡，試圖弄清楚高音譜號是什麼，以及為什麼降 B 小號必須在音樂會音高之上演奏一個完整的音調。我可能稱不上是個優秀的褓姆，但發現這個音樂新世界，給了我超越現實的新目光。

第二次世界大戰後，辛克萊高地不再歡迎黑人，因為這地方原本只是作為給黑人的一個臨時居住地而建造。大約在同一時期，爸在海軍造船廠的木工店差事也告吹了。於是，他帶著僅有的一點錢和我們全家搬到了西雅圖中央區二十二大道四百一十號的一間小房子裡。韋蒙德、勞埃德和我睡在閣樓上，而其他兄弟姐妹、爸爸和繼母艾薇拉則被塞在樓下的兩間臥室裡。

令我感到驚訝的是，西雅圖簡直堪稱是個音樂聖地，我想做的就是吸收這個地方所有的音樂菁華。只要音樂所在的地方，我就會隨之被吸引前往。在傑克遜

街上下，從一號到十四號，以及沿著麥迪森街，在二十一號和二十三號之間，各種音樂風格全都是我接觸音樂的源頭活水。這裡的音樂風格包括了咆勃爵士樂、藍調、R&B、流行音樂，你能說的出來的都找得到。最重要的是，在我從布雷默頓市中心的羅伯特·昆茲初中畢業後，我來到了我家對面一所新成立的詹姆斯·加菲爾德高中就讀。我的人生轉折點可以說是從這裡開始。學校的音樂老師派克·庫克（Parker Cook），他覺察到我對小號特別感興趣，於是允許我在樂隊練習室裡自由發揮。我這輩子彷彿就在等這一刻發生，根本不介意小號是否磨損不堪。對我來說，這就像挖到了金礦。我拿起小號，把手指放在我記憶中理髮師埃迪·路易斯吹奏小號的位置上，吹出一個聲響，在喇叭的餘音中靜靜地坐著。

那是一個悶悶的聲音，柔和沒有顫音，因為我還沒有學會必要的技巧，這個聲音似乎對我的潛意識產生某種不可抗拒的吸引力，激起了我的好奇心。最重要的是，庫克不斷提拱讓我自由發揮的空間——讓我不再只是個街頭的小混混。

在一個寒冷的夜晚，我在閣樓的小床上輾轉反側，朝向我和兄弟們稱之為「夢想之窗」的窗外望去。漆黑之中，窗外只見黑莓樹叢和成堆的垃圾，你必須

發揮很大的想像力。寒冷的氣溫令我發顫，當我向窗外望去，試圖驅走寒冷時，我看到了一隻老鼠從房子下面穿過，跑進院子裡，我發現自己也迫切想要像這隻老鼠一樣逃往某地。我迅速抓起手邊的紙，並在上面畫了一些五線譜。憑著我學到的作曲基礎知識，開始寫下我的第一首飛往夢想國度的曲子。那天晚上，我把從鮑威爾先生的書和庫克先生的課堂上學到的一切都寫進手邊的紙上，讓這張紙頁陪著我到任何地方，這樣就能夠在我所能找到的任何鋼琴上彈奏，從加菲爾德高中的樂隊室到華盛頓社教俱樂部裡的鋼琴。我帶著創作曲〈來自四風〉（From the Four Winds），再加上導師給我的一絲希望，這首作品成為我離開家鄉的門票。

我從來對生活沒有任何掌控力，總是噩夢連連，憤怒的人們仍然稱我為黑鬼，對於未來總不懷抱任何希望（至少我是這麼認為）。然而，沒有人能告訴我從什麼節奏開始創作，或者我可以用多少次替換和弦來做變化。我對作曲和小號演奏鑽研得越深，我就越開始看到個人和音樂上的各種可能性。回顧過去，〈來自四風〉在我的作品中並不太為人所知，但對我來說，它卻是我最重要的作品之一，因為它給了我意識到，之所以能夠從與生俱來的惡劣環境中找到一條出路，是重要的是我意識到我作為作曲家的第一份信心。

因為我看到了一條充滿希望來的道路。我的靈感來自於創造力，但我想讓你們知道，創造力不僅僅是你用哪種筆觸在畫布上彩繪，或者你在歌曲中創作出什麼樣的曲調。我相信生存同樣也是一種創造力的表現。我們必須尋找嶄新的方法來保持靈感，並為自己和他人創造一條通向更美好未來的道路。

我不斷意識到我可以引導我的生活朝著積極的方向發展，這足以讓我堅持並為之奮鬥。在潛意識裡，這種充滿希望的感覺慢慢地開始滲透到我的思想、身體和靈魂等處，並為意想不到的潛力創造了空間。事實上，在我開始鑽研音樂之前，我在學校的大多數成績都很糟糕，然而這個希望幫助我發掘了釋放內在隱藏天賦的熱情，讓我茁壯成長，而不僅僅是活下去而已。思想不再被漫無目的的活動填滿，而是被專注的好奇心所佔據。這就像是有人點燃了我內心的火焰，終於看到了潛伏在陰影裡的東西。

當我回顧在我生命中的那段時期，如果只是說慶幸自己找到了音樂，使我因此能夠「脫離貧窮」，未免太過單純看待此事。過去的種種經歷：從艾雷斯太太為我打開育樂中心的門鎖，到鮑威爾先生的書架，與埃迪‧路易斯和他的小號之間的偶遇，最後到庫克先生在加菲爾德高中的樂隊練習室。這些事件就像是一個

篩子，過濾掉我周圍的污染，把我推往一個我從不知道自己來日也能夠體驗到的清楚遠景。想到這裡，我能想像有多少人有著未被發掘的潛力或是天賦，只因為他們從未體驗過真實的希望。

雖然是在誤打誤撞的情況下發現了那架鋼琴，但很感激最終的結果，因為它挽救了我的人生。回想起來，我知道，如果我選擇在幫派中尋找歸屬感，而不是在樂隊室裡，我相信我應該早就不存在這人世間。年輕歲月是人生當中最易受影響的時期，雖然這是一筆巨大的財富，但如果方向上你想要塑造的不是你最感興趣的事物，它很可能不利於你的發展。這不僅適用於我在經濟上處於劣勢的手足，也適用於每一個人。物質上，你可以擁有一切，但如果你跟錯了同儕，或是讓自己走偏了路，那麼你只會阻礙自己發揮潛能。對於那些像我一樣在人生旅途中經歷過幾次轉折的人來說，年齡並不會讓我們排除在這個規則之外。雖然你可能選擇更加安定的道路，但我相信所有阻礙你前進的個人創傷的時效已經過期（也應該過期）。如果你現在所處的位置和你預想的不一樣，我鼓勵你去評估一下你的過去，看看過去如何影響你今天的樣子。

人生當中充滿了美麗的責任，同時也是一種美麗的負擔。在這段你被賦予存

在的時間裡，你必須去保護這樣的人生。無論你是站在尋求希望的一邊，還是處於幫助傳播希望的位置，我現在都要告訴你。你比你想像的更有勇氣，比你知道的更有智慧，比你想像的更富有愛。

儘管人生很複雜，但我很感激在我的人生道路上所經歷的各個事件，這些經歷幫助泥沼裡的我重獲新生。很感謝上帝給了我那架鋼琴。感謝上帝讓我遇見鮑威爾先生、艾雷斯太太和庫克先生，他們對我的早期影響最後成就了我的未來。我內在的火焰直到今天還在燃燒，這也是我經常能夠從受到污染的環境中看清事物的原因。

希望或許會以不同的形式呈現，但它總藏在細微之處。這並不是指你必須從頭開始，而是指你必須意識到你要匍匐前進多遠，然後永不放棄。當我說到永不放棄時，我是認真的。我不相信你曾經抵達到頂峰，好吧，如果你達到了人生的巔峰，那麼你的夢想可能還不夠遠大。

如果你能看到夢想，就能實現它。

B
調

學無止盡

正如我們先前討論的那樣，接觸比你眼前生活的領域更廣泛的知識是成長的必經之路。簡單地說，你必須「主動去學習」。你必須走出自己熟悉的環境，因為沉溺於舒適圈只會讓你無法體驗到不同的人們、地方，或不同的語言所帶來的豐沛與充實生活。有此突破，你不僅能夠看到這個地球提供你更多的美好，而且身為一個創作者，將反過來能夠在你的藝術作品中反映這些美善。

讓自己沉浸在某一個特定地方、不同的文化中，是生活當中一個非常重要的面向，因為它將使你避免把自己的文化強加在其他人身上。我們都曾試圖把他人打造成我們熟悉的模樣，但現在是時候擺脫只關注自我，而能聚焦在「我們」和「我們的」思維上面。這麼一來不僅使我們共有的人類經驗變得更有意義，而且還提供了更豐富的知識來源，使我們成為更有創造力的個體。

舉個例子來說，儘管創作力源於自我的經驗，如果不去體驗更多的世界，我就只能從一個有限的視角進行創作。我在一九八五年製作的慈善單曲〈四海一家〉（We Are the World），這首歌後來成為有史以來最暢銷的單曲。如果我沒有讓自己真正沉浸在這個世界所經歷的一切，包括貧窮、饑餓、衝突和無數的疾病，我不可能製作出這樣的歌曲。如果連你自己都無法與城市另一邊的人產生共

鳴，你如何期望創作出超越文化界限的藝術？我辦到這一點的主要方式之一就是透過旅行，讓自己直接沉浸在其他文化中——從語言、食物到音樂。

在生命的千百種滋味中，希望你能品嘗其中的每一種味道。我很感激自己在年輕時就學會了「學無止盡」背後的道理，最重要的是你不需要回到學校也能學會這一課。事實上，我在這一路上學到了比想像中更多的東西。我從來沒有停止過敞開心扉，我認為，任何因為年齡而給探索設定期限的人，都會讓自己處於極度受限的位置。當我們將自己封閉在知識之外，便把自己封閉在與潛能和真實與人之間的連結之外。聽我娓娓道來一九五〇年代初，那是一個種族隔離的時代。

有色人種。白人。

這兩個簡單的名詞代表了無法跨越的藩籬，從你應該從哪個入口進入，到使用哪個洗手間，支配著你的一舉一動。他們確切告訴你哪裡不歡迎你。我知道種族隔離打從一九三〇年代開始，一直到一九六〇年代，不斷成長演進，但是，當我一九五一年第一次在美國進行巡演時，仍受到不小的打擊。之後我的作品〈來自四風〉引起我崇拜的大師——偉大的樂隊領隊萊諾・漢普頓（Lionel Hampton）的注意，才有幸受邀加入他率領的大樂隊。

一段艱苦的旅程自此展開，那一年我們做了三百個表演場次，橫跨全美，從塔爾薩到威奇托，再到阿爾伯克基——你能想到的地方都有我們表演的足跡。五〇年代，一輛滿載黑人樂手的巴士必需僱請一名白人司機，否則我們無法在餐館停車用餐；司機必須下車替我們打理一切，確保我們可以進入餐廳用餐，再不然就是得把食物外帶給樂隊。

我永遠不會忘記凌晨三點左右，我們一行人穿過邊境進入德克薩斯州，肚子餓得要命，當時我們已經連續跑了六個不同的地方，試圖找些吃的填飽肚子，但司機告訴我們，我們無法下車。對此我們感到十分無奈，只得繼續空著肚子到下一站，三個小時後終於抵達達拉斯。一進城，我們經過了當地一座教堂，教堂的尖塔上，有一根長長的繩子繫在上面，繩子上綁著一個黑人的假人，這其實是在向路過者發出一個信號：「如果你是黑人，別想在此地停留。壓根都別想。」我們只得繼續前往下一站。

至於要找到住宿的地方則又是另一回事；無論我們在美國旅行到哪裡，生活上皆極為不便利且痛苦。一回，我們在一家俱樂部演出之後，儘管那家俱樂部利用我們的名號賺了不少錢，但我們還是得從那扇「有色人種」的門出去，然後去

找一家尚有空房的「有色人種」汽車旅館入住。一天晚上，我們經過維吉尼亞州的紐波特紐斯，當時「有色人種」汽車旅館已經完全沒有空房，所以我和室友小吉米·斯科特不得不睡在殯儀館裡，伴隨往生者的屍體共眠。

唯一能讓我們感到放鬆的時刻是在「奇林巡迴」（Chitlin' Circuit）劇場的演出（這類由黑人老闆開設的劇院、娛樂場、舞廳、夜總會，提供種族隔離時期黑人藝人可以安全演出的場所）。我們在各地的劇院演出，包括紐約的阿波羅劇院、費城的上城劇院、芝加哥的帝王劇院、巴爾的摩的皇家劇院和華盛頓特區的霍華德劇院。這些都是讓黑人表演者能夠安心演出的地點，所以我們每年大約會有四次在這些劇院演出。

儘管一方面我們是著名的藝人，但步下舞臺，放下我們的小號和薩克斯風後，我們又再度返回黑人的身份。我的父親總是提醒我：「自我價值並不取決於他者對我的接納。」我的老朋友雷·查爾斯（Ray Charles，我十四歲時在西雅圖認識他，當時他十六歲）和我在面對種族主義問題時，經常以這句話彼此互相勉勵；這句話幫助我們度過難關。然而，即使這句話蘊含了力量，卻無法保證我們可以刀槍不入。不管我怎麼看，我們每天所忍受的都是深深的傷害。更令我受到

打擊的是，看到這些我所尊敬的老爵士貓，一次又一次地被剝奪了人性。

我跟漢普（萊諾的暱稱）一起合作了三年。在我第一次加入時，有的老爵士貓面對種族歧視的待遇已有三十多年。這種待遇違背了我們的自然本性，在我們每天生活中不斷上演。我們原本可以安穩待在家裡，和我們的同胞一塊，但我們仍毅然選擇旅行和表演。我們知道我們的音樂比起任何侷限我們行動的限制失去了尊嚴，但在內心深處，我們知道我們享有自由的形式。我們在種族隔離中的確都要強大得多。最重要的是，我們團結一致，當你學會以全體的福祉作為考量，你便學會建立一套集體的應對機制，以杜絕憤怒爆發。幽默和智慧，加上對音樂的熱情，是我們面對這一切困難的真正動力。當年流傳著這樣一個笑話：每當遇到有人對我們說，「我們這裡不供應黑鬼食物」這樣的說法時，總會自我調侃說道：「很好，我們才不吃你們的食物。」我們不能任白人隨意打擊，所以必須調整自己的心態。

相較於國內分裂的氛圍，一九五一年的巡演以及整個爵士樂團最美好的部分，是與其他樂手建立起的堅實情感。當年我是樂隊裡最年輕的樂手，只有十八歲年紀，一些年長的老樂手總愛把我拉到一邊，給我一些建議。從貝西伯爵

（Count Basie），到柯曼・霍金斯（Coleman Hawkins），再到班尼・卡特（Benny Carter），所有人都會說：「年輕人，到我的辦公室來一會兒。讓我拉拉你的外套」（意旨「過來，讓我傳授你一些知識」）。就在那時，我明白了為什麼上帝給了我們兩隻耳朵和一張嘴：因為我們應該多聽而少說。如果上帝希望我們多說少聽，祂會給我們兩張嘴！在那個年紀，我很快學會當一個人說得頭頭是道時，就該閉嘴了。事實證明這個教訓很重要，因為如果你不瞭解處世原則，你很快就會被冷落。

我得到的最重要的建議之一是在我二十歲時從傳奇薩克斯演奏家班・韋伯斯特（綽號「野蠻人」）那裡得到的。一九五三年，就在我和漢普第一次去歐洲巡迴演出之前，班把我拉到一邊說：「年輕人，無論你跟著漢普走到世界的哪個角落，我都希望你學會每個國家的語言，至少三十到四十個單字。如果你學會了他國的語言，你就能享受美食和音樂。希望你能跟他們聽同樣的音樂，吃著跟他們同樣的食物，因為一個國家的靈魂就在它的音樂、食物和語言之中，只要你肯主動去學習。」我把他的建議放在口袋裡，渴望在旅途中付諸實踐。

晚上八點左右，我們從瑞士搭乘火車抵達巴黎奧賽宮車站，迎接我們的是令

人驚歎的景象：深紅色的天空映照著艾菲爾鐵塔的剪影。這絕對是我二十年來所見過最美麗的景色之一，這座城市也沒有讓人失望。巴黎是爵士音樂家的夢想之地。第一次世界大戰後，黑人士兵把爵士樂帶往歐洲，讓爵士樂在歐洲茁壯發展。與我們在美國境內受到的歧視完全不同，法國人張開雙臂歡迎我們，這段經歷真可以說是我人生中經歷的一段輝煌時期。我不僅在我所崇拜的大師帶領的樂隊中參與演出，並在一個接受我們身份的國家表演，這些都使我在這趟巡演中，彷彿進入了一所世界音樂大學。

從樂隊在法國停留的第一家餐廳起，我就決定聽從班對我的建議，努力去學習他國的語言，打算從閱讀菜單開始。當我低頭看著菜單上的外國文字，約略能猜到的是「beefstek and potages」。我心想：「嗯，牛排搭配馬鈴薯總錯不了！」結果這道菜原來是一道法式湯品。我在這個城市裡不斷犯下錯誤，但學習如何去說當地的語言，對我而言是一種難以形容的充實經歷。我開始從小處著手，儘管一開始令人感覺有點沮喪，但事情開始慢慢有了進展。我先從零星的字詞開始——慢慢累積字彙。後來從法國到瑞典，從希臘到巴基斯坦，我決心一路學著如何去跟當地人多交流。

在我和樂隊巡迴演出的過程中，我慢慢地看到了人類如何跨越國界相互交流。班說的沒錯：開始學習語言之後，我就可以嘗試去點自己想要吃的食物。一旦我終於能讀懂菜單，就能準確地吃到想吃的東西。從西班牙海鮮燉飯到牧羊人派和煙燻蔬菜燉肉，還有馬貝拉烤雞和法式嫩煎魚排，我的大腦受到了極大的震撼，除了這些佳餚堪稱人間美味，另外就是每位主廚在食物上發揮各自的創意表現。這些廚師知道要混合哪些香料，讓每道菜達到和諧與微妙的平衡，這不禁讓我大開眼界，原來烹飪也需要依賴創造力──也絕對比起我在家鄉為了求得溫飽所吃的食物層次要高過許多。

透過瞭解世界各地的特色食物，以及特定文化中常見的主食料理方式，讓我明白食物和音樂其實有著異曲同工之妙。

試想一下。管弦樂隊中什麼樂器的聲音最響亮、最突出？

短笛！

現在，想想烹飪中，最能夠提味的是什麼？

檸檬！

我認為短笛在烹飪中相當於檸檬的作用。不管你在一道菜裡放進多少辣醬、

大蒜或其他任何東西，檸檬都可以提鮮，就像交響樂團裡的短笛一樣。食物的味道和音樂基本上有著相似之處，教會我像管弦樂家一般烹飪，像主廚一樣編曲。

我越是深入挖掘，越明白如何將不同的味道、聲音混合在一起，也就越能夠嘗試更多的組合。在某種程度上，覺得班彷彿給了我一道生命的密碼，顛覆我的認知。出身芝加哥的貧民區的我，只知道自己過去所熟悉的事物。在周遊列國嘗試了新的語言、食物和音樂之後，一個全新的世界在我面前開啟，替自己的世界帶來了更多的生機。我不需要學習一門完整的語言，或者嘗遍所有的食物，或者聽遍所有的音樂。為了理解和欣賞不同地區的不同之處，我不得不敞開心扉。

旅行讓我從不同的角度看問題。最重要的是，它還幫助我從不同的角度看待我自己。當我們在法國巡演時，法國人接受我們的黑人身份——他們把我們視為音樂家，而不僅僅是黑人樂手。他們關心我們，喜愛我們的音樂，愛戴我們。如果不是法國人，我們也不會有爵士樂。如果要說有什麼區別的話，那就是他們在奴隸制時期在剛果廣場為爵士樂而戰，整個歐洲也都是如此。這是我人生中第一次感到作為一個黑人樂手的自由。重點不在於你天生長得什麼模樣，而在於你能否忠於自我。他們向我展示了什麼是真正的愛和尊重差異的風範。

法國喚起了我一生中許多最溫暖、最鮮明的回憶。在某種程度上，歐洲幫助我將自己定義為一個年輕的音樂家，並找到了自我在世界上的定位，使我拋開我在美國面對的許多問題，由於我的膚色，使我無法將我的掙扎和我的音樂分開。

在我看到各色人種在各地經歷的歡樂和痛苦，我發現我與地球另一端的黑人同胞們的共同點比我以前意識到的還要多。旅行讓我學會尊重各地的文化差異，開展了我的靈魂和思維，讓我進入一個比起種族主義試圖禁錮我的盒子還更廣闊的世界。

當我在歐洲第一次體驗到這種跨越文化的自由後，就把接下來在旅行中嘗試和尋找這種自由作為我的目標，從那時起也沒有停下來過。班給我的建議還帶來一項額外的收穫，那就是透過一個城市裡居民的語言、食物和音樂來欣賞一個城市的文化，這點讓我對過去、現在和未來有了一個嶄新的視角。閱讀特定族群的歷史與親自去感受是兩種截然不同的體驗，當你走過紀念碑和戰爭遺址，與當地人坐在一起，聆聽他們對過去如何影響現在的看法是種難得的經驗。

作為一個美國人，在我撰寫這篇文章的時候，得知美國還沒有一個文化部，令我感到不可思議。這點對社會而言是有害的，會讓人誤以為歷史和文化無關緊

要。我想告訴你，文化絕對不能被等閒視之。為了實現自我的目標，你必須瞭解自己的出身。沒有了文化作為基礎，你就不會知道自己從哪裡來，也無法在這種無知的情況下真實地創作。此外，如果你更深入地觀察，會發現跨文化的印記在現代藝術中隨處可見。

例如，當我詢問舞者霹靂舞起源自哪裡，他們大多會說在布朗克斯。錯了！它是源自於卡波耶拉（Capoeira），一種偽裝成舞蹈的武術，數千年前由來自安哥拉和巴西受到奴役的非洲人發展起來。我的一個朋友替二〇一六年約熱內盧奧運會編舞，他請來布朗克斯的霹靂舞舞者表演，然後由巴西舞者跳卡波耶拉舞，以此來展示這一概念。明顯可以看出霹靂舞表演者的每一步都是來自卡波耶拉這種藝術形式的改革進化。

後來當我詢問歌手，饒舌歌曲從何而來，他們通常不能給我一個直接的答案。饒舌歌曲其實源自伊邦吉人（Imbongi）、西非吟遊詩人格里奧（the Griots），以及非洲口述歷史學家。我們的音樂和我們使用的俚語有很多來自這些開路先鋒，萊斯特·楊（Lester Young）九十年前稱貝西伯爵「摯友」（homeboy）！嘟哇調（Doo wop）、咆勃爵士樂（bebop）、嘻哈音樂（hip-hop）──它們都是源

自同一個發展脈絡。人們不太談論為什麼我們會有咆勃爵士樂、嘟哇調和嘻哈音樂，那是因為這些音樂風格已經成為曾存在於生存困境的一種文化反思。我們的音樂並非誕生於東岸，而是在奴隸制之下誕生的。這將從根本上改變我們看待音樂的方式。

我相信音樂是生命的心跳，因為它能夠與所有類型的人對話，無論膚色或出身。事實上，根據記載，第一首以饒舌風格錄製的歌曲是〈中國的長城〉（Kinesiska Muren），這首歌可以追溯到十九世紀初的歐洲，創作者是瑞典作家、藝術家、作曲家兼歌手的埃弗特・陶貝（Evert Taube）。他和他的兒子史文・伯帝爾・陶貝（Sven-Berril Taube）蒐集斯德哥爾摩民謠，〈中國的長城〉後來經過達格・瓦格（Dag Vag）重新錄製，並在一九八一年五月的世界單曲告示牌排行榜排名前十。

你不能把無知視之為理所當然，覺得對於我們的歷史毫無所知這件事無關緊要。無知一點都不酷。我向來對嘻哈歌手說，我們承擔不起養育出一代自認為是地球上唯一或最早居住者的創作者。那些不知道自己的歷史，或者不知道如何尊重文化差異的人，只會讓人留下刻板印象和先入為主的想法，這是種族主義今天

仍然存在的很大一部分原因。

這是為什麼每每聽到饒舌歌手在音樂中使用黑鬼這樣的字眼，我會感到不自在的原因。我知道你可能覺得我聽起來有點老派，但我之所以會這麼說只是因為我經歷過那樣的年代。如果人們真心感受過這個詞所帶來的痛苦，他們就不會在歌詞中如此漫不經心地使用這個字眼。我在很多地方聽到這個字眼被濫用，歌手們彷彿覺得這個字聽上去就像是一個普通的口頭禪。這個詞最初源於厄立特里亞語，是對統治者的敬語。但現在，無論你如何看待它，在歌詞中使用這個字眼，只會讓人覺得創作者對於這個字眼背後的含意顯得漠不關心——創作者並不關心來自不同背景的人會大聲唱出歌詞。

我們所做的每一件事都是對我們之前歷史的延伸，如果沒有意識到這一點，就會一再重蹈覆轍。反思和學習是很美好的一件事，而不是拒絕和重複。

在我八十五歲生日那年，我和我的昆西・瓊斯製作團隊去了趟歐洲，在倫敦、巴黎、布達佩斯和瑞士進行了一次管弦樂隊巡演之旅。見到不同年齡、種族、宗教和階層的人每晚擠滿了場館，總是令我動容。我已經累積了超過七十多年的音樂表演資歷，一次又一次見證了音樂如何將各行各業的人團結起來。這可

以說是不爭的事實。不論我在世界各地哪個地方，通常當我和合作者完成一段錄音後，我們都會去對方的家中一塊享用食物、播放新完成的音樂、一起談笑風生。這麼做總能替我們創造某種真正的連結，並為創造性和音樂實驗提供更進一步的空間。

直到今天，在我前往的每一站，我都認真聽取班・韋伯斯特當年給我的建議，我也學會了將近二十七種語言：法語、瑞典語、塞爾維亞語、克羅埃西亞語、波斯語、伊朗語、土耳其語、希臘語、俄語、日語等等。無論我走訪世界各地哪個地方，都能擁有賓至如歸的感覺，看到真實的人們，這真是最美好的禮物！無論出於不同的口音而導致文字含義的不同，或是菜色的味道不同，或者聽到世界各地不同風俗民情的音樂，你都必須打開你的心扉，放開你的思維，去理解和盛讚它們。

所以，如果你要從這個篇章中拿走一件東西，請聽我說，你必須「主動去學習」。──我熱愛生命！

C
調

確立你的

人生指標

現在你們已經為下一個冒險做好準備了，我想和你們分享另一個我在旅行中發現的很重要的課題：確立你的人生指標，不要迷失為自己打好這個基礎，便談不上去學習如何成為一個優秀的音樂家、商人、演員或任何你想成為的人，因為一旦你來到掙扎和絕望的第一個十字路口，很容易因為沒有扎穩基礎而讓一切崩潰瓦解。如果你從一開始就不知道自己是誰，很可能因此迷失自我，最壞的情況則是讓他人為你做決定。

我看到太多的年輕人沉浸在成名的興奮中，另一邊卻飽受憂鬱症所苦，這通常是因為他們忘記了自己是誰，甚至忘記自己開始創作的初衷。天賦伴隨著責任，如果你還沒有確定該如何應付外在的壓力，發揮你的天賦可能會成為一種負擔。隨著科技和社交媒體的發展讓你比以往任何時候都更容易培養自己的追隨者，我們的社會對表面問題的重視程度令人難以置信，往往忽視了將個人作為一個整體來看待。既然這樣的平臺已經存在，我們必須額外檢視我們在平臺上的一舉一動。生活中的困窘或失敗不僅得在個人層面上被處理，而且還會被公開放大。這足以摧毀任何對自我認知基礎不夠的人。

這就是為什麼我們必須確立人生的指標，不厭其煩地提醒自己不要迷失自

我，別去理會生活中對我們造成的一切干擾。雖然我還沒有找到一個可以套用在每個人身上的方法，但我發現，練習自我肯定是相當有效的方式。我不打算對你們進行一番精神喊話，但有些事必須一再地耳提面命自有它的道理。如果你不想讓外界來定義你是誰，那麼就必須經常使用文字和行動來對抗這些外在的力量，以提醒自己的身份。你在任何領域的成功完全取決於你為自己打下的基礎。

我真希望我在二十六歲的時候能夠知道這一點，當時我帶領著一個由十八名樂手組成的樂隊，包含各自的家庭成員在內一共三十三個人的自助旅行團，在歐洲進行巡演，一路上除了我的失信，外加上自我認同的危機之外，我什麼也沒有提供給他們。我還差一點選擇結束自己的生命，因為在那一刻，我忘記了自己是誰。為了理解我是如何走到這一步，更重要的是，我究竟是如何走出這一步，我必須帶你們細說從頭。

「自在簡單」樂隊。一九五九年。

當年，我和高中時期的戀人潔瑞・考德威爾結婚並生下女兒裘莉。在我和萊

Q 的十二個音符：樂壇大師昆西・瓊斯談創作與人生
12 Notes: On Life and Creativity

諾‧漢普頓率領的大樂隊從歐洲巡演完回到美國後，我們便搬到了紐約。我在當時分別進出幾個不同的樂隊演奏，並渴望擁有專屬自己的樂隊。最重要的是，當時的環境對大樂隊的需求越來越大。由於航空業的發展，有人預測到了一九六四年，樂隊可以像在紐約往返匹茲堡一樣，飛抵英國或是德國演出一個晚上。歐洲肯定會成為任何樂隊巡演的重心，這似乎是實現我想要成立一支大樂隊夢想的最佳時機。

我打算盡可能找到最優秀的樂手。然而，想要找到願意在沒有固定演出的情況下在國外奔波巡演一個月的樂手並不容易。有好幾個星期，我一直在留心尋找機會，終於與哥倫比亞唱片公司的著名星探兼唱片主管約翰‧哈蒙德（John Hammond）取得了聯繫。我知道他會明白我的用意。我把我的想法告訴他，他把我介紹給史丹利‧雀斯（Stanley Chase），他當時正需要一位音樂總監。史丹利是自在簡單樂隊的製作人，計畫讓我們在歐洲與哈洛德‧尼古拉斯（Harold Nicholas），一起參與哈洛德‧亞倫（Harold Arlen）和約翰尼‧默瑟（Johnny Mercer）秀的演出。我聯繫了史丹利，在跟他交換了我的計畫以及他在此同時想要尋找音樂總監的想法之後，我們達成了一項協議，音樂總監這個角色將交由我

來擔任，而我可以籌組我夢想中的樂隊，並參與一齣音樂劇進行巡演。

我們計畫把演出帶到歐洲，在巴黎進行為期幾個月的預演。此外也將前往倫敦巡演，小山米・戴維斯（Sammy Davis Jr.）將接替哈洛德・尼古拉斯的位置。在我們結束巡迴演出之後，將回到紐約，前往百老匯表演。成為百老匯音樂劇的音樂總監，是打從我開始進入音樂這一行就抱有的夢想，我不會讓這個千載難逢的機會從我的指縫間溜走。

敲定演出計畫之後，我拿起電話，邀請每一位我夢想與之合作的樂手加入我的行列。我不僅已經安排好一場演出，並承諾他們在演出期間另外替他們安排額外的演出機會。幾天後，我成立了一支所向披靡的大樂隊，決心將它打造成全球數一數二的樂團。

一九五九年十月，《重拍》（*DownBeat*）雜誌發表了一篇關於「自在簡單」樂隊的評論，聲稱「這將是一場充滿了第一次首發的演出。由於昆西・瓊斯將為該演出譜曲，這將是第一部由爵士作曲家兼編曲者譜曲的百老匯音樂劇，也會是第一部將爵士管弦樂團搬上舞臺，取代純爵士樂手的音樂劇。這也是百老匯首次在歐洲進行試演，而不是選在波士頓、哈特福德、布里奇波特和費城等地進行演出。」

《紐約時報》（New York Times）則是寫道：「瓊斯先生帶著初生之犢不畏虎的銳氣說，『我們不是石破天驚，就是功敗垂成。』」我當然決心要做到石破天驚不可。

一旦我們抵達異國演出，我們變得氣勢高昂，銳不可當。我們從頭到尾連續排練了兩個月時間。等到一切就緒後，便踏上演出之路。我們帶著將近七十名演員和工作人員，從布魯塞爾到荷蘭，然後前往巴黎參加在阿爾罕布拉劇院（Alhambra theater）的首演。

不幸的是，我們的演出正逢阿爾及利亞獨立戰爭開打，機關槍的轟鳴聲響徹了整個巴黎。警察和士兵在街道上不停地巡邏，《先驅論壇報》（Herald Tribune）的頭版上有一則告示，上面寫著：「建議膚色黝黑人種在傍晚六點以後不要上街。」老天，我們竟然成了被列入宵禁的對象。儘管法國一直被我們視為躲避美國種族主義的避難所，尤其是對我們這群爵士樂手來說，但這並不意味著我們這些膚色較深的人可以免於捲入白種法國人和阿爾及利亞裔法國人之間的戰爭。

不管我們是去劇院演出還是返回住處，我們之中有許多人遭警察攔住盤問。

我永遠不會忘記那天晚上發生在我身上的事情，當時我搭車準備前去一個朋友

（偉大的鋼琴家阿特‧西蒙斯）的家。當我步出汽車時，槍響從我的頭頂劃過；我見到警察拿著槍指著我的時候，第一反應就是舉起雙手投降。這樣一個充滿恐懼的環境滲透到城市的每個角落，人們不敢離開家去商店，遑論上劇院看表演。

我們還沒有機會證明節目是否受到歡迎，樂隊的經營便開始陷入虧損。

在評估了經濟的損失之後，製作人告訴我們，我們需要在巴黎再撐過兩個月。這樣一來，我們就可以按照最初的計畫前去倫敦，然後和小山米‧戴維斯一起返回百老匯。我們拼了命地爭取在阿爾罕布拉劇院的演出名額，足足有六個星期。在距離計畫僅剩十四天的時候，製作人在週四召集了所有樂手和工作人員，並宣佈：「飛機將於週六起飛。如果有誰錯過了這趟航班，將會被困在這裡。」

我簡直不敢相信我所聽到的消息。我好不容易籌組了我夢想中的大樂隊，把找來的優秀樂手全都帶到了巴黎，參加一場本應是迄今為止最了不起的巡迴演出。最重要的是，在過去四個月的合作演出當中，樂隊培養出絕佳的默契。著名的評論家把我的樂隊評為頂級大樂隊的第三名，僅次於艾靈頓公爵和貝西伯爵的樂隊。這些資深的爵士樂手早已經是大師級的人物，我竟然有幸與他們並列，對我而言簡直是夢想成真般，往後透過水星唱片，我替自己率領的大樂隊發行錄製

一張名為《樂隊的誕生》的專輯。畢竟才剛剛開始受到好評，如果選在這個時候搭上最後一班飛機離開，那麼我們在歐洲這幾個月的努力將前功盡棄，也不會有機會可以錄製唱片。

一聽到製作人最後做出的決定，於是我趕緊召集了我的樂隊，請求他們給我一天時間想辦法讓我們可以留在歐洲。我在週末已經安排了兩場演出──其中一場在巴黎的奧林匹亞音樂廳，另一場在斯德哥爾摩──我需要想辦法完成這兩場演出。

我得在二十四小時內，想出一個讓樂隊留在歐洲繼續演出的辦法。然而，一旦我脫口而出說出這番話，並取得樂隊成員的信任，我知道自己做出了超過自己能力所能做到的承諾。

星期六有些人決定搭乘最後一班飛機離開。除了我和我的樂隊成員一共三十三人，包括我的十八個樂手，以及他們的妻小，加上我自己的妻子和孩子，還有一位音樂劇表演者伊萊・霍奇斯（Eli Hodges），我同時雇請他擔任我們的助理，外加上其中一名樂手的岳母，還有兩隻樂隊成員的狗。儘管我們這六大樂隊的樂手從來都不是為了名利而參與演出，我還是得想辦法發放薪資給他們，供養他們

基本的生活開銷。所以，第二天晚上安頓好樂隊成員之後，我便開始撥打電話。

我聯繫了一位法國經紀人，他為我們在法國安排了十六場演出機會，並承諾預付現金給我們。找到金援之後，我包了一架破舊的小型飛機，帶我們去瑞典的斯德哥爾摩，打算在週末完成我們的演出。怎料等我們返回巴黎後，那個法國經紀人竟帶著我們十六場演出的預支款項捲款離開巴黎──從此消聲匿跡，徒留下阿爾及利亞戰事陪伴著我們。當時惡劣的天候並不適合搭乘飛機，我沒有了經紀人，訂票等雜事樣樣都得自己來。嚴格說來，打從我們前往國外演出以來，我幾乎沒有任何預訂機票的經驗。我帶著一行人穿過荷蘭、比利時、義大利、南斯拉夫、芬蘭、奧地利、德國、瑞典，回到德國，然後前往法國、瑞士，最後抵達葡萄牙。我們像流浪漢一樣四處遊蕩，搭乘巴士、火車、汽車或步行。

就在我一邊忙著湊齊零錢替車子加油，一邊忙著打電話向朋友求助，詢問他們是否需要替樂隊演出時，令我吃驚的是，表演經紀人諾曼‧格蘭茨（Norman Granz）願意替我們安排一個為期三周，替納金高（Nat King Cole）首次的歐洲巡演，擔任開場的表演。納金高是一位十分優秀的歌手，能和他一起度過三個星期的巡演讓我更加確信我做的決定是對的，這也讓我能因此賺取收入，支付樂隊所

需。結束了和納金高的演出，把賺到的收入分給樂手之後，我發現自己又回到了最初的原點。我破產了。說實話，樂隊向來都在苦撐著，但現在我們是真的完全走投無路。

樂隊成員看上去就像一群坐在當地火車站月臺上的過街老鼠，而我則站在一旁最近的投幣電話前打電話找救兵。我們一行人被驅趕離開火車站後，就睡在巴士上，直到我找到下一場演出。雖然樂隊許多成員的年紀都比我大上許多，我還是得提供他們的生活所需，我必須實現對他們的承諾。壓在我肩頭的壓力越來越大，我一直處於恐慌的狀態，總是不斷等著現金匯進我的帳戶，這樣一來至少可以為某些家庭安排入住旅館。

就在我認為我們已經山窮水盡之際，水星國際唱片公司瑞士辦事處的首席執行長布萊斯·薩默斯（Brice Somers）和他的妻子克蕾爾·萊斯（Clare-Lise），替我們包下一節火車，把我們從南斯拉夫救了出來。在支付樂隊薪資後，我剩下了大約六萬兩千美元的南斯拉夫幣，這些錢在國外基本上一文不值。因此我賭了一把，把所有的錢拿去買火車票，前往我能想到的任何城市。我希望我們所在的城市如果有演出的空檔，說不定我們能在晚上碰運氣找到演出的機會。至少把買火

　　　　　　　C調・確立你的人生指標

車票的南斯拉夫幣賺回來，但花錢買車票帶著樂隊和他們的家庭成員巡演可不是鬧著玩的，尤其當你甚至不確定你是否能在選定的目的地賺到演出的費用。如果能夠找到下一個演出的地點，那麼至少不會白忙一場。如果我搞砸了，我們就只能睡在巴士或火車上，除非我能找到更固定的演出機會，才有機會讓他們住在汽車旅館。

在這趟約莫十個月的巡迴演出時間裡，我帶著三十三個人穿越歐洲，每週得拿出四千八百美元應付眾人基本的生活開銷，我內在的一切包括身心靈在內，似乎全部停擺。我活到二十六歲年紀，覺得全世界的重量全壓在我的肩頭，使我衰老了三倍，每個樂手也都開始瀕臨崩潰邊緣。

當我們終於抵達芬蘭土庫城市一家當地的旅館入住，我已經徹底走投無路。我向所有能想到的人苦苦哀求，請他們借錢給我，甚至預支人情。一支被困在歐洲的大樂隊實在讓人們很難有信心，願意把金錢投資在他們的身上。我沒有辦法把樂隊帶回家，而且已經用盡一切能夠幫助我們脫困的辦法。

我待在住宿的房間裡，一遍又一遍地回想著過去幾個月發生的事情。我無法接受我建立的第一個大型樂隊的巡迴演出，這個宏偉的計畫沒有達到我的預期，

我感到十分懊惱。當我接下「自在簡單」的音樂總監職務時，我知道我的人生將因此改變，並非像這般從此中斷我的職業生涯。

我想逃離，也需要逃離這一切。一想到我得償還借貸的大筆金額時，不禁想要了結自己的性命，一了百了。

更糟糕的是，那個星期早些時候，我收到了父親的一封信，他懇求我回信給他，因為他幾乎整整一年沒有聽到我的消息。我這才發現自己遠遠把父親和弟弟勞埃德拋在腦後的事實讓我震驚不已。他的信千里迢迢交到我的手中，我從他的信中得知他的失望。他的生日剛過，但我卻被困在芬蘭的土庫，連給父親一個簡單的回覆都沒有錢可以辦到。我只想站起來，走出去，寄一張生日卡片給他，但我知道，一旦我走出房門，我就必須面對門的另一邊，在等待著我的一切。

在異國要供養三十三個人溫飽，再加上失敗者的壓力令我難以承受；這是我人生中第一次考慮自我了斷。我不僅認真思考了這個問題，而且還想著該如何去做，每天承受的壓力越來越大。

在沒有別的選擇的情況下，我最後只能開始祈禱，甚至無法告訴你我擺盪在生死邊緣多久時間。不知道經過多久，父親在我小時候經常對我說的話開始在我

的腦海盤旋：「你不是平白無故來到這世上來的。」我不知道我到這世上來的目的究竟是什麼，我沉浸在一片混亂的狀態之中，只能祈禱，就在此時我腦中彷彿有一道開關突然間被打開——嶄新的希望像是一道光照亮了未知的未來。即使這是我做的最後一件事，不論是在精神上和肉體上，也必須咬緊牙根把它做到最好。

我用著僅有的力氣在腦海裡拚了命搜尋，決定撥打電話給一個我還沒聯繫上的人——歐文・格林（Irving Green），水星唱片公司創立者。後來《樂隊的誕生》這張專輯便是交由水星唱片發行。我把我的情況告訴他，說我已經山窮水盡。他立刻借給我一千七百美元。如果他真心願意幫助我，我知道我得把事情想個清楚。

歐文這筆借款讓我有信心把樂隊帶回美國，但嚴格來說，我還需要更大一筆錢。我開始計畫下一步行動，請我的妻子潔瑞幫我聯繫剪影音樂（Silhouette Music）的共同創辦者查理・漢森（Charlie Hansen），這家音樂出版公司早在一九五四年成立的前五年創辦，我想要請他們從我的歌曲版權費中預支一萬四千美元。當時我哪裡知道立一份合約的重要性，一萬四千美元的發行預付款實際上賣斷了我的版權，我之後得花上十萬五千美元買回來。

不管怎麼說，當初這筆交易提供我一筆款項，讓樂隊成員全都能夠搭上美國

號遠洋輪船，從法國勒阿弗爾啟程出發返抵國門。我從來沒有在樂隊面前掉過淚，但是老天，凡事都有第一次！看著樂隊成員的眼睛，我知道我令他們失望，這不禁令我感到困窘。一方面，終於能夠回家讓我鬆了一口氣，但另一方面，失望的沉重感仍未消失。雖然回到紐約後，我仍試圖讓樂隊繼續維繫下去，但那次異國巡演帶來的財務影響仍持續隨著我們。其中一些成員失去了家園，另外一些成員失去了伴侶，還有的更失去了兩者。這實際上是一個沉重的負擔，我知道如果我不謹慎處理，那天在芬蘭旅館房間裡那份走投無路的沮喪感，又將再度向我襲來。

整個苦難的過程向我證明了人是多麼容易陷入迷失自我的陷阱。最重要的是，它喚醒了我內心的某種迫切感，讓我想清楚自己該如何走下去。在內疚、羞愧和自殺念頭的籠罩下，我承諾自己每天都要自我勉勵一番。我真的不知道要從哪裡開始，因為這個時候要明確說出什麼人生的目標，對我而言似乎是一項艱巨的任務，我只想從口頭上以肯定自己希望成為的那種人開始，同時用語言表達我想展現出的性格。隨著時間過去，我對未來有了更深的信念，這種信念遠遠超越了我自己。這種練習的美妙之處在於，它透過一再重複減輕試圖控制我的消極想

　　　　　　　　C調‧確立你的人生指標

法，重新連接我的潛意識。

雖然隨著我的成長，這些文字的核心和靈魂始終如一，而話語卻在我的內心起了變化。以下是我想要跟你們分享的文字：

我們在天上的父，願人都尊你的名為聖。願你的國降臨，願你的旨意行在地上，如同行在天上。我們日用的飲食，今日賜給我們，求你免我們的債，如同我們免了人的債。不叫我們遇見試探，救我們脫離凶惡。因為國度、權柄、榮耀，全是你的，直到永遠。阿們。我開始意識到神性智慧，與真理有了直接的認識。這是因為我知道上帝在引導我。祂正在用祂的神聖意志引導我，幫助我持續建立一個我可以去愛、可以學著去尊重、去相信、可以永遠常駐其中的性格，讓我可以永遠為我的寶貝孩子和他們的下一代長久而有力地存在，不管是什麼原因，還有我的摯友和他們的孩子——以及世界各地親愛的孩子們。我從一開始就支持著他們，因為我也是他們其中一員，我知道當過街老鼠是什麼感覺。感謝上帝讓我陪在這些孩子身邊，感謝在音樂路上帶領我的導師，並相信我能夠辦到。我在七歲時失去了母親，我意識到我和這些孩子一樣，也將永遠是他們中的一份子。所

以，請容我守護、保護和改善我的健康，因為沒有健康，其他一切也不再重要。

在我離開這個地球之前，我將開展我對這個世界的價值以及我擁有的天賦。我向你保證我會做到。

我無法想像那天在旅館房間裡如果我就這樣放棄了自己會發生什麼事。我不知道我將會留下什麼，我不過是一個二十六歲的孩子，帶領著一個大樂隊滯留在歐洲。相信我，說的比做起來容易，但生命十分珍貴。我經歷過了這一切，而且短期內我還不打算收手。如果你一直等到走投無路的時候才打算確立你的人生指標，那麼你的對手肯定會占上風。所以，盡早確立你的人生指標，並不是指年齡；不管你活到了幾歲並不重要，因為，過去已經過去了，但未來還有很長一段路會來。

如果我說在帶領「自在簡單」樂隊那趟出國巡演回來之後，從此變得輕鬆自在，那我就是在睜眼說瞎話，生活並沒有因此變輕鬆，但告訴自己，請千萬不要放棄。雖然我花了整整七年的時間才還清那次旅行欠下的債務，但現在回想起來，我在接下來的歲月無疑過著比之前生命中那段過往要發光發亮許多。事實

　　　　　　　C調‧確立你的人生指標

上，在我回到紐約後，我平生第一次找到了一份真正的工作；歐文‧格林雇請我到水星唱片公司的藝人開發部任職，以還清積欠的債務。後來，我在那家公司坐上副總裁的位置，成為一家大型唱片公司的首位黑人高層主管。我還簽下了萊斯利‧戈爾（Lesley Gore），最後和她合作了十八首熱門排行歌曲，包括《這是我的派對》（It's My Party）和《你不擁有我》（You Don't Own Me）。有趣的是，我從剪影音樂（Silhouette Music）買回來的其中一首歌曲〈靈魂巴莎諾瓦〉（Soul Bossa Nova），隨後在一九六〇年發行。三十七年後，這首歌成為《王牌大賤諜》（Austin Powers）自一九九七年發行的系列電影主題曲。

誰也不知道人生會給你帶來什麼樣的挑戰，但你的基礎必須穩固扎根。我在這裡並不是來告訴你該怎麼做。我只是想跟你分享我的經驗談，希望它能激勵你繼續堅持下去，永不放棄你的藝術、夢想和生活。我們都知道思想在前進的道路上扮演著重要的角色，因此在你的人生極指標幫助之下，無論它以何種形式出現在你面前，都必須訓練自己擁有正面或積極的心態。就我個人而言，我沒有一天不在醒來的時候對自我表示肯定——這番信心喊話不僅讓我活到了八十八歲，還幫助我活到超過八十八歲。我祈禱你也能夠如此。

升
C

永遠準備迎接
機會的降臨

俗話說：「只有在字典裡，你才能看見『成功』排在『工作』之前。」這句話暗指天下沒有不勞而獲的事，其中蘊含的道理讓我想起了湯瑪斯・愛迪生的名言：「成功是百分之十的靈感，加上百分之九十的汗水。」他這話可真是一針見血，因為要想在任何領域取得成功，無論是工作上還是個人生活上，都需要努力以赴。你不能坐等機會向你走來；當你最終得到它們的時候，你必須準備好全力以赴。字典上對機會的定義是「有利於實現目標的情況或條件」。記住，在這個定義中，沒有任何地方能保證成功。它只斷言機會為行動提供有利的情況或條件。

那麼，接下來呢？鍥而不舍地努力。

從我有記憶以來，爸爸每天都會告訴我：「一旦開始一項差事，絕不能半途而廢。不管工作大小，要嘛全力以赴，要嘛別去做。」不管要做的差事是什麼，多年來對我提供莫大的幫助。在我的職業生涯中，由於勤奮不懈，我成了在製作、作曲、編曲以及幾乎所有我投入其中的工作，都能夠竭盡全力去做的人。良好的職業道德無疑是一項資產，它將陪伴你度過人生的每一個階段，最後也將使你與其他只滿足於工作現狀，卻不想要把工作做到最好的同儕，區分開來。

升C・永遠準備迎接機會的降臨

事實上，我最擔心的，是沒有做好萬全準備，去把握一個千載難逢的機會出現。「擔心」在我看來是一個負面的字眼，因為擔心一點幫助都沒有。當你讓自己陷入擔心的狀態時，你便默認自己沒有能力或擁有足夠的價值來處理手頭的任務。這個情況的風險在於，由於你不允許有空間向自己證明你有能力辦到，而是在你開始著手之前，便說服自己沒有能力去做。但如果你對任何可能降臨在你身上的機會都做好了萬全的準備，那就沒什麼會令你感到恐懼。

但別誤解我的意思。無所畏懼並不意味著完美。我將會是頭一個告訴你，我因為犯下了無數的錯誤，且很快就嘗到失敗的滋味的人，但我卻能從我的錯誤中發現其中價值所在，這些錯誤教會了我下次要避開什麼才不至於重蹈覆轍。只要別犯下相同的錯誤就行，因為這很可能會決定你是否會有第二次機會，或只能把機會拱手讓人。

如同我的父親不斷教導我的觀念，如果你承諾做一件事，就必須堅持到底。如果你仔細觀察周圍，會發現很多人都有不少念頭，但很少有人能夠確實執行。你必須在內心做好準備，把所需的能量投入到你從想法到執行是一條漫長的路。你必須在內心做好準備，把所需的能量投入到你所努力的事情中，如果不這樣做，你將跳上一輛沒有加滿汽油的汽車。對於我們

當中的許多人來說，我們將會錯過一生中難能可貴的第一次機會。因此，隨時做好迎接千載難逢機會的準備吧。

每當我回想自己是如何學到這一課的時候，不禁立刻回想起一九五八年，當時我接到了與偉大的法蘭克・辛納屈（Francis Sinatra）合作的電話，這是一生中可遇而不可求的難得機會。但首先我們必須先回到我的高中時期說起，在此做一個短暫的停留，如此你們才能夠有一個全面的瞭解。

早在一九四八年，我的樂隊老師派克・庫克讓我在西雅圖加菲爾德高中的樂隊教室裡玩音樂開始，當時我有幸結識查理・泰勒，並很快就和他成為朋友。我們日復一日地一起練習樂器，不久之後，我們決定成立一支樂隊。我們渴望成為像我們在收音機上聽到的大樂隊一樣的人，並招募各種樂器的玩家加入我們的行列。我們把那個樂隊當成自己的正職來經營，沒過多久，我們就在二十三街和麥迪森街的基督教青年會有了第一場演出。當時我們每個人因為這場演出賺了七美元而欣喜若狂，但我們並不認為演奏音樂可以成為一份真正的工作，直到當地一個名叫普茨・布萊克威爾的樂隊指揮找上我們，問說他是否可以帶領我們的樂隊。普茨的年紀與我們相當，但對人才有敏銳的嗅覺，也對推廣吸引他的東西具

有真正的天賦。

儘管普茨也曾帶領過幾支不同的樂隊，而我們對他而言不過是新手，他卻想要帶領我們，讓我們成為真正的表演者——就像我們在收音機裡聽到的那些爵士偶像，從查理·派克到迪茲·吉萊斯皮，那些咆勃爵士樂手的響噹噹名號，這也就是為什麼當普茨那天向我們宣布：「比莉·哈樂黛（黛夫人）要到城裡來演出，我們將替她伴奏！」的消息時，我們稍後因此在台上表現失常。

那是一九四八年，我們不敢相信我們要為比莉·哈樂黛伴奏，尤其是普茨旗下有一支比我們資深的樂隊。就像那個年代的大多數歌手一樣，哈樂黛在巡迴演出的時候，身邊跟著一位鋼琴師兼音樂總監，他會在她要去的任何城市聘請當地的樂手為她的演出伴奏。對她這樣的歌手來說，需要一個伴奏樂隊再正常不過，但選擇一個才剛成立沒多久的樂隊替她伴奏似乎有違常理。當被問及為什麼選擇我們時，普茨只是簡單地說：「因為你們比這裡的任何人都更擅長讀譜。」

距離開演只有幾分鐘，十五歲的我緊張地站在老鷹禮堂的側翼，望著禮堂裡坐滿了九百名聽眾，座無虛席，我簡直嚇得半死。哈樂黛的音樂總監，著名的編曲家兼鋼琴家鮑比·塔克（Bobby Tucker）向我們的樂隊簡要說明，他期望我們

在舞臺上達到的演出水準時，無疑也是考驗我們的最佳時刻。哈樂黛的歌聲正如我們的期待，她一站上舞台就充滿了巨星的架式，但我們的樂隊卻因為她的出現受到不小的震撼，起初的表現就像一輛漏油的大卡車。鮑比不禁從鋼琴上探過身來看著我們，在音樂聲中憑著他的專業告訴我們：「如果你們這群像伙打算站在那裡呆望著比莉，而不趕緊演奏，那就離開演奏台去買張票吧。」儘管一開始不知所措，但鮑比的話很快把我們打醒——我們立刻振作精神。慶幸演出最後異常順利，而我則準備把這段經歷當作一段特別的回憶封存起來。

我完全不知道，鮑比・塔克會在同一年晚些時候回頭找上我們——這次是和傳奇人物比利・艾克斯汀（Billy Eckstine）一起合作，他邀請經過精挑細選的普茨・布萊克威爾少年樂團成員，包括我自己在內，為他伴奏。我決心再一次證明我的能力，不再上演替比莉・哈樂黛伴奏時犯下的錯誤。演出結束後，我詢問鮑比的意見，告訴他我十分認真看待自己的表演，而我又再一次可將這個千載難逢的經歷作為回憶珍藏。

時間來到一九五七年八月，我與鮑比・塔克、比莉・哈樂黛和比利・艾克斯汀在一九四八年的演出經歷卻從寶貴回憶搖身成為我下一個職業生涯的重要催化

劑。比利・艾克斯汀與巴黎著名的巴克萊唱片公司簽約，該公司為商業天才妮可・巴克萊和她的丈夫埃迪・巴克萊所有。當比利・艾克斯汀聽說妮可正在尋找一位美國音樂總監時，他告訴她：「我認識一個人叫做昆西・瓊斯。他是紐約最好的編曲家之一。」打從我十五歲那年從事的第一場演出開始，鮑比就一直和我保持聯繫，但在我二十四歲那年，在爵士樂界還只堪稱初生之犢時，鮑比這通電話完全出乎我的意料之外。

我想在返回紐約和我的妻小團聚之前，把工作的事安排妥當，所以在拿到公司的合約後，正式搬到巴黎，成為巴克萊唱片公司的音樂總監、編曲和指揮。因為職務之便，使我有幸能夠與在美國沒有機會共事的音樂家合作，其中包括查爾斯・阿茲納弗（Charles Aznavour）、史蒂芬・葛瑞波利（Stéphane Grappelli）、亨利・薩爾瓦多（Henri Salvador）、安迪・威廉斯（Andy Williams）和莎拉・沃恩（Sarah Vaughan）。此外，我還為埃迪・巴克萊的五十五人常駐樂團寫了至少幾百首曲目的編曲。這是一次千載難逢的經歷，最終讓我接到了那通電話。

一九五八年一天下午，當時我正和埃迪一起工作，我們接到了摩納哥王妃格

蕾絲辦公室打來的電話。他們告訴埃迪：「法蘭克‧辛納屈要來這裡為他的電影《戰地雙雄》（*Kings Go Forth*）的首映獻唱，他希望你和昆西帶來一支管弦樂隊為摩納哥的體育俱樂部表演。」我簡直不敢相信自己的耳朵，他幾乎可以說是這個地表上最有名氣的歌手！我們欣喜若狂地同意合作計畫，帶著埃迪的管弦樂隊一起上了火車，向南前進，要前去替法蘭克‧辛納屈伴奏。

當時我已經認識到，為了迎合每個歌手特定的音域，必須針對每個人的特色去做調整，並非所有人都適合同一支編曲。二十五歲那年，我下定決心要證明自己的能力，於是想辦法瞭解法蘭克‧辛納屈對編曲方面能做什麼調整安排，以及情感方面要如何詮釋的期待。法蘭克在摩納哥體育俱樂部唱著他的〈搖擺情人〉（Swinging Lovers），斜戴著帽子彩排時，他的出現受到人們相當的矚目。他告訴我：「你聽過我的那些唱片，你知道該怎麼做。你會知道我要什麼。」我們和一個編制完整的管弦樂隊排練了四個小時，當我們結束時，法蘭克說了一聲「呼──呼」，便走了出去。

當整場演出接近尾聲時，他握了握我的手，說了一句「表現得很好，Q」（這是第一次有人叫我「Q」）便離開了。他在表演時從頭到尾都展現出精明幹練的

模樣。我整晚和法蘭克只說不到幾句話，甚至沒機會向他道謝。在仍處於激動的狀態中，我返回巴黎，再次把這次的表演當作可封存的回憶。

時間來到一九六四年。

自從摩納哥那天晚上的演出之後，我和法蘭克就沒有任何交集。經過幾乎六年失去聯繫，我還想他應該早就把我忘了。一天下午，當時我在紐約的水星唱片公司擔任藝人開發部副總裁（你們應該知道，當初我接受這份工作是為了償還了你去年和貝西合作的唱片，」他說。他指的是巴特・霍華德（Bart Howard）的「自在簡單」在國外巡演的債務），我接到一通好萊塢打來的電話。「嗨，Q，我是法蘭克。我要在夏威夷執導《勇者無懼》（None but the Brave）這部電影。我聽《換句話說》（In Other Words）這張專輯，我把專輯當中收錄的歌曲〈帶我飛向月球〉（Fly Me to the Moon）首歌安排成4/4拍（而不是3/4拍），以增加一些節奏。

「我也想製作這樣的歌曲。你是否能找貝西和我一起合作出張專輯？」

聽到這裡，我的心臟幾乎要跳出來，我說：「天哪，教皇是天主教徒沒錯吧？我很樂意替你製作專輯！」

「呼─呼。我的辦公室會處理其他細節。我們下周考艾島見。」說完，他便

掛上電話。

在收到他的團隊的進一步指示後，我才知道，原來法蘭克希望我負責編曲和指揮貝西伯爵的樂隊，並為他下一張專輯《不如搖擺一下》（It Might as Well Be Swing）添加弦樂部分，其中包括《換句話說》這張專輯當中收錄的歌曲〈帶我飛向月球〉。

我夜以繼日地工作為了證明我可以完成這份差事，滿足法蘭克對我提出的要求。他對這張唱片的結果感到雀躍不已，帶著我們的音樂進行巡迴演出，而我成了他的樂團指揮身兼編曲者。種族主義對他來說不成問題；法蘭克對樂隊團員非常尊重，並且確保聚光燈不僅照耀在他身上，也照著我和其他樂手。法蘭克和我很快成為親密的朋友，最後成了合作無間的搭檔。他知道如果他需要找人替他編曲，我肯定可以為他實現心中的想法。每當他在編曲方面遇到問題，也有我可以立刻協助迎刃解決。為了交付他完成的任務，我必須要瞭解他的特質，以達到他的歌曲能表現出的最佳節奏。如果他的腳跟隨節拍只抬高六英寸，我能看出我們的音樂搖擺的力道還不夠。每當這種情況發生時，我就告訴鼓手加強後面的拍子，直到法蘭克跟著拍子把腳抬起來整整一英尺半。

我得說，我和法蘭克之間的合作絕非偶然。這是因為我鍛鍊好我的工具，精準掌握我所追求的技巧。我還記得有一回他對我說，「在〈最美好的時刻尚未來臨〉（the Best Is Yet to Come）的前八個小節裡，這首歌的節奏安排的太過密集，準掌握我所追求的技巧。我還記得有一回他對我說，「在〈最美好的時刻尚未來臨〉我花了不到十分鐘，就把問題修正完成。在我開始和他合作之前，我已經

Q。」我花了不到十分鐘，就把問題修正完成。在我開始和他合作之前，我已經觀察了許多專業人士的做法很多年，確保自己做好完全準備，盡可能通往成為最優秀的指揮家和編曲家之路。

一九六六年，我再次與法蘭克合作，錄製了他的第一張現場錄音專輯《金沙飯店的辛納屈》（Sinatra at the Sands），我們在拉斯維加斯錄製這張專輯。一九六九年，伯茲‧艾德林和尼爾‧阿姆斯壯在外太空播放我們專輯的歌曲〈帶我飛向月球〉──這是第一首在月球上播放的歌曲，也是一段我自己做夢也想不到的經歷！我和法蘭克一起合作了近四十年，一直到他一九九八年去世為止。法蘭克不僅僅是我在音樂上的同行和朋友。他就像我的兄弟，並且後來還成為我的孩子們的教父。我十分榮幸能與他有機會合作，一起分享、經歷改變我一生的合作機會。這令我永生難忘，也始終不會忘記我們一起創作的音樂。

我可以由衷地說，之所以能有幸做到這一切，很大程度上是因為勤奮不懈。

我或許無法控制我將面臨到什麼樣的機會，但能控制的部分是，我是否做好了足夠準備，緊抓住出現在面前的任何機會。如果我沒有鍛鍊我的編曲能力，當我接到法蘭克的電話時，我恐怕根本無法把握這個千載難逢的機遇。當機會降臨，你不會有時間坐在那裡思考你是否可以把這件事做好。如果提前做好準備，就能抓住任何發生眼前的契機，甚至根本不需要花任何時間思考。

舉例來說，如果你到處告訴別人你想成為一名音樂家（或任何你想追求的專業），但你還沒有確實實踐、演練過，很可能因為還沒有做好準備而錯失良機。

我聽過很多人說他們想成為一名歌手，但當他們被要求當場演唱時，他們不是臨陣脫逃，再不然就是連一首歌的歌詞都記不住。你瞧，儘管機會經常造訪你，但是做好充分準備的人卻少之又少。

此外，當你用心把一份工作做到好，毫無疑問，機會將再度降臨，或讓你有機會被引薦給其他人。在你生活中的每件事都像是連鎖反應，你是否能夠完成最後交辦的差事，將影響他人作為判斷你的能力的依據。你能否想像如果我完全搞砸了第一次和比莉‧哈樂黛合作的機會會如何？或者如果我在第二次與鮑比‧塔克和比利‧艾克斯汀合作時犯了同樣的錯誤？甚或，如果一九五八年我在接到

法蘭克的第一通電話卻沒做好準備？倘若我和他在一起連二十分鐘都堅持不了，更不用說在將近六年後被他召回，和他一起合作！

好運通常伴隨著機遇和做足準備，並在這之間擦出火花，所以你必須準備萬全，持續不間斷發展你的技能，然後讓可能發生的好事降臨在你的身上。不管你的職位是什麼，或者你是否覺得自己所做的工作微不足道；盡你最大的能力去做。無論是擦鞋、摘草莓、擺好保齡球瓶，還是為法蘭克編曲，我都將父親教給我的敬業精神貫徹到每一件事上，直到今天我仍在徹底執行這個教誨。很多時候你的工作並不容易受到注意，但我得對你說，你的努力終究會受到肯定。鮑比‧塔克注意到我在布萊克威爾少年樂團的演奏，比利‧艾克斯汀對我的深刻印象，讓他向妮可‧巴克萊推薦我，這些都是最好的例子。無論你做什麼，要嘛做到最好，要嘛就別做。

最重要的是，如果你沒有學會善加利用現有的能力，如何指望別人託付給你更多的責任？懶惰不是藉口，但如果這是你的藉口，我希望你重新評估你的優先事項。如果你想在你所做的事情上做到最好，卻只想把工作量降到最低，這點是遠遠不夠的。如果你正在閱讀這篇文章，你很可能對於學習如何在個人和職業方

面邁出下一步很感興趣。我給你的建議是：時刻鑽研細節，因為這是登上你所在領域之巔峰的唯一途徑。如果你不知道從哪裡開始，可以繼續閱讀下一個篇章，我有一些想法想要給你。

升 C・永遠準備迎接機會的降臨

D
調

鍛鍊你的左腦

我在早期開始譜曲和編曲時，會在上頭貼上小便條，並在便條開頭附上星號，上面寫著：「注意！請將所有的B調都降低半音，因為如果直接彈奏B音，聽起來會很滑稽。」當時我才十三歲，從來沒有聽說過調號，所以不知道在五線譜的開頭可以直接標上音高的記號，以達到同樣的目的。直到我開始跟貝西伯爵和萊諾・漢普頓這類經驗豐富的專業人士接觸之後，我才學到可以在五線譜上直接標記降半音，這樣我就不必每次都要特別註明。發現譜曲有方法可言，讓我知道自己還有很多地方要學習，也證實了要想在我這一行做到最好，僅僅在音樂上投入熱情是不夠的。相反的，我必須找到創作背後的科學方法，或者就像我喜歡掛在嘴邊說的，「磨鍊我的左腦。」

有一派科學理論認為，大腦的右半邊負責情感和創造力，而左半邊則負責智力和分析能力。為了簡單起見，我將把這兩部分稱為左右腦。據說情感方面（右腦）是由我們的經驗和本能所形成和引導，這部分是與生俱來的，而智力方面（左腦）據說是由科學和技術分析能力所構成和引導——這部分需要經過不斷的練習和鍛鍊。以此類推，我相信音樂同樣是由兩個部分組合而成——靈魂和科學——是左右腦相互合作的產物。一方面，音樂是我們情感的表達，但另一方

面，音樂也是一門科學，圍繞著音高和時間之間的數學關係（樂理研究）所建構而成。

我學會了透過音樂來鍛鍊我的左腦，但在經歷了大量的嘗試和錯誤之後，我發現這種磨鍊可以應用於生活中的任何事情。無論你是醫生、木匠還是廚師，如果你不瞭解你所從事職業的各種技能，你的熱情將有燃燒殆盡的一天。如果你不花費心力掌握你的技能，你的努力就會建立在一個一日受到考驗，就註定要崩潰瓦解的基礎上。

這個發現讓我走上一條不屈不撓、努力獲取知識的道路，這些知識可以支持我在表達創造力方面不斷增長的欲望，無論是透過音樂、電影、製作，所有你能想到的一切。一旦我學會了如何正確寫譜，或在為電影配樂時使音樂與畫面同步，或採用科學方法製作吸引人的現場表演，就能夠因此將我的藝術水準提高到另一個嶄新的層次。學習如何磨鍊我的左腦，很大程度上影響了我對待每一項創造性的工作，所以我將告訴你我是如何做到這一點，以及它如何幫助我在各個領域取得公認的成就。

正如我在〈升Ａ〉篇章中提到的，我對知識的渴望是從閱讀鮑威爾先生書架

上的書開始，當時我前去他家擔任臨時褓姆，發現書架上擺放著葛蘭‧米勒的編曲書，以及弗蘭克‧史金納的電影配樂書籍都令我愛不釋手。在我從加菲爾德高中畢業後，我得到了一筆獎學金讓我前往西雅圖大學學習音樂。進了大學後，我覺得這些課程有點無聊，但我並未選擇待在舒適圈，而是決定去追求更高的挑戰，我申請了史林格學院（Schillinger House），即現在的伯克利音樂學院（Berklee College of Music）。讀了一個學期之後，我獲得了獎學金並申請轉學。正是在這所學校，我接觸到尼古拉斯‧斯洛尼姆斯基（Nicolas Slonimsky）十分具有影響力的作品，他是一位俄羅斯作曲家，專注於研究並記錄音樂中的數學元素。他的著作《樂譜和音階大辭典》（Thesaurus of Scales and Melodic Patterns）徹底改變了我對音樂的認知。我從仔細鑽研他對於音樂中存在數學的論點，盡我所能吸收：這絕對需要經過詳細的理解和實踐才能夠辦到。

這本書對音樂愛好者來說宛如一部聖經──我的意思是，即使是傳奇人物如約翰‧柯川（John Coltrane）和著名的查理‧派克（Charlie Parker）（咆勃爵士樂的真正先驅）也都人手一本。斯洛尼姆斯基的作品揭示了一堆看似合理的旋律模式，讓我更深入地瞭解了音樂理論背後的科學。即使在接受了傳統教育之後，我

仍覺得無法獲得足夠的知識，想設法尋找更多的機會來磨礪我的左腦。

一九五五年，在我二十二歲的時候，當時聲名狼藉的咆勃爵士樂領導人迪茲‧吉萊斯皮（Dizzy Gillespie）打電話給我：「小夥子，我想找你來吹小號、編曲，並在我的樂隊擔任音樂總監。替我擔下這份工作吧。」這個樂隊由美國國務院贊助，目的是想藉由爵士音樂將文化外交帶到國外，由來自哈林區的著名國會議員小亞當‧克萊頓‧鮑威爾（Adam Clayton Powell Jr.）號召。然而，一個月前，哥倫比亞唱片公司的喬治‧阿瓦基安（George Avakian）打電話給我，希望我與一位才華橫溢、名不見經傳的十七歲舊金山爵士歌手兼田徑明星一起合作，我當時也答應接下這份工作。因此左右為難的我，最後只花了一分鐘便做出決定。

我前去喬治的辦公室告訴他，「喬治，我真的很喜歡你的新歌手，但我必須向你說聲抱歉，我必須為我的國家服務，」說完這話我便踏出他的辦公室。咆勃爵士樂是我的一切，加上我對迪茲崇拜有加。有趣的是，這位我無緣與他合作的十七歲的歌手原來是強尼‧馬西斯（Johnny Mathis），他後來和米奇‧米勒（Mitch Miller）一塊起錄製了《偶然》（Chances Are）和《永無止盡的愛》（the Twelfth of Never）。

在一次國務院的巡迴演出中，迪茲和我在布宜諾斯艾利斯的一間俱樂部舉行完一場演出，之後聽到某個年輕人在一個小型爵士樂團中演奏爵士鋼琴。他自我介紹叫做拉羅・斯齊弗林（Lalo Schifrin）；我們後來才知道他是一位著名的阿根廷鋼琴家。在進一步討論了我們對管弦樂編曲的共同興趣之後，他告訴我娜迪亞・布朗傑——二十世紀最優秀的作曲家——能夠教導我一切關於作曲、對位和管弦樂編曲的知識。她還是紐約愛樂樂團（New York Philharmonic）的首位女指揮家，並且指導過李奧納德・伯恩斯坦（Leonard Bernstein）、米榭・李葛蘭（Michel Legrand）、阿隆・科普蘭（Aaron Copland）、伊果・史特拉汶斯基（Igor Stravinsky）等著名作曲家。我一直很想去向她拜師，唯一的障礙就是得前往法國去旁聽她的課。

時間推回到一九五七年，當時我回到紐約的家中，接到電話通知我前去巴黎替巴克萊唱片（Barclay Records）公司工作。這個時間安排得再完美不過。我抵達巴黎後做的第一件事就是趕赴娜迪亞對我的面試。令我驚訝的是，我得以進入她的課堂上課，夢寐以求的願望成真，並且展開我的編曲學習之旅。在美國，作為黑人是不允許為弦樂編曲的，因為一般認為弦樂對於像我這樣的人來說「太過複

雜」；因此，與娜迪亞一起學習如何為弦樂編曲，並且能夠同時將我學到的嶄新技巧應用在巴克萊唱片的工作，正是我需要的敲門磚。

作為課程的一部分，娜迪亞讓學生們透過剖析《士兵的故事》（L'Histoire du soldat）、《春之祭》（The Rite of Spring）和史特拉汶斯基的其他作品來學習逆行（Retrograde）、倒影（Inversion）、對位（counterpoint）和和聲（harmony）的一切。她告訴我們：「在你發現另一個音符存在之前，必須充分瞭解其他人如何使用這十二個音符。」這成為我的職業生涯中一個重要的轉捩點，因為深入研究專家已經做過的事情，可以讓我做出更具創造性的決策，而非一切從零開始。她聲稱，創作音樂需要結構，「你的限制越多，你的自由也會越多。」儘管這看起來違反直覺，但毫無約束的創造力通常會導致混亂，因為它毫無策略。自由只能在一個定義明確的結構中實現；例如，如果沒有弱音，強音就不具任何意義。如果你的音樂不是一開始就很柔和，那麼你就無法呈現出音樂的磅礴氣勢，反之亦然。力度、節奏以及和弦結構彼此的相互關聯是你創造一首傑作，而不是搞砸一首歌的方式。這個框架甚至適用於即興創作。儘管即興創作是自發的，創作者仍需要依賴對比節奏的基本知識，以便在微妙地平衡音量和力度的同時，讓演奏流

暢進行。正如偉大的畢卡索所說（當時我和巴克萊一家住在法國南部時，畢卡索

恰好是我的隔壁鄰居，有三年時間；他和他的妻子賈桂琳、兩隻山羊和三隻鴨子

住在加利福尼亞別墅裡）：「你必須瞭解規則，才能夠打破它們。」音樂是一門

需要仔細研究的科學。

我認真學習她在課堂上教授的課程，甚至花上更多的時間與她在私下進行討

論，在討論期間，我甚至連續聽她暢談音樂幾個鐘頭。最後我告訴她，我想學習

管弦樂，她欣然同意，但條件是我必須把拉威爾的《達夫尼與克羅伊》（Daphnis

et Chloé）的前二十五小節移調後，把樂譜簡化成六小行演奏會的音高草圖。這個

訓練教會我如何將交響樂和打擊樂的所有樂器都放進六小行裡，在我替電影配樂

時，這成為了一項必要的技能。我帶著完成的作品拿給她後，她回答說：「現在

把樂譜往上移調十二個音階。」我甚至不知道該從哪裡開始，但當我摸索著聽從

她的指示時，這一連串考驗開始依序解答了我自己的問題。反覆學習和練習指派

的作業（磨礪我的左腦），替我成為一個偉大的管弦樂家、電影作曲家和音樂

家等願景上奠定了基礎，也為我在往後的每個職業生涯，鋪展開一條條道路。

幾年後，一九六四年，當我在紐約的水星唱片公司擔任藝人與製作部副總裁

時，創始人歐文‧格林（Irving Green）與水星唱片公司和飛利浦這家跨國集團公司進行了併購。這場併購中，飛利浦開出了一百萬美元的價碼給我──這個價碼比我一生中見過的零還要多，用於簽訂一份為期二十年的合約。儘管我非常渴望經濟上的保障，但在我考慮過後，換算在未來的二十年裡，每年大約可以取得五萬美元報酬。五萬美元在過去可是一筆可觀的薪資，但我問自己，「我的生活價值每年五萬美元嗎？」我看不出這一點。我知道整個娛樂產業對我來說還有很多東西需要學習。但最重要的是，我想追尋我的夢想，前去加州從事電影配樂，我在一九六一年曾為一部名為《Pojken i träder》的瑞典小成本電影配樂過。這部電影被翻譯成《樹上的男孩》（The Boy in the Tree），由奧斯卡獎得主阿恩‧蘇克斯多夫（Arne Sucksdorff）編劇和執導；他的女兒看了我之前率領的大樂隊巡演後，在一家餐廳找到了我，問我是否願意為這部電影配樂。

一九六四年，著名導演西德尼‧呂美特（Sidney Lumet）請我為《典當商》（The Pawnbroker）這部電影配樂，這也是我第一次為美國電影配樂。儘管我對自己在水星唱片公司的工作心存感激，但我無法想像自己會在那裡度過餘生──尤其是在發現自己對電影配樂的熱情之後。之後，我為NBC一個名為《嘿，房

東！》（Hey Landlord）的節目創作了我的第一首主題曲配樂，並於一九六五年正式轉往加州發展我的電影配樂事業。離開水星唱片是我做過最明智的決定，因為總的來說，我先後創作了五十多部影視配樂。

在接下來的幾年裡，我得確保自己繼續積累已經獲得的知識，學習新的技能，以便能夠保持領先。因此，為了繼續向專業人士學習，我參加了作家羅伯特・麥基（Robert McKee）在洛杉磯舉辦的一場備受讚譽的「故事研討會」。這是我一生中度過的最美妙的三十個小時。在為期三天的活動中，麥基向與會者介紹了一個故事應該具備的內容、結構、風格和原則，同時應用於行銷、電影製作和其他各種形式的溝通。他概述了一種被稱為「影像系統」（image systems）的策略，這種策略在電影製作中經常使用。正如他在《故事的解剖：跟好萊塢編劇教父學習說故事的技藝，打造獨一無二的內容、結構與風格！》（Story: Substance, Structure, Style, And the Principle of Screenwriting）一書中所闡述的那樣：

影像系統是一種主題策略，這是嵌入在電影中的一類影像，從頭到尾在視覺和聲音中不斷重複，具有持久性和極大的變化，但同樣非常微妙，作為一種潛意

　　　　　　　　　　　D調・鍛鍊你的左腦

識交流，增加了審美情感的深度和複雜性。

為了說明這一點，他利用最後十個小時的課程來解釋《卡薩布蘭卡》（Casablanca）和《惡魔》（Diabolique）等電影如何使用影像系統。在我們觀看電影的過程中，他向我們介紹了每個場景，並分解了某些反復出現的影像或形式，這些影像或形式下意識地替觀眾訂出了電影的基調。更具體地說，《卡薩布蘭卡》使用了「監獄」的影像系統。如果你仔細觀察，會發現監獄的欄杆、聚光燈、條紋服裝和鐵絲網的陰影在影片中頻繁出現，這是為了在潛意識裡反映戰爭中遭到監禁角色的主題。

羅伯特還指導我們對劇本進行分析，我們發現幾乎每三頁就會搭配某種類型的笑話、歌曲、浪漫情節或衝突。每一個元素都有其編排的目的，這樣一部電影就包含了25％的浪漫，25％的喜劇，25％的音樂和25％的衝突。這個研討會對我在電影分析方面至關重要，所以我決定再花上三十個小時參加一次。幾年後，我又參加了第三輪，我對影視娛樂行業中每個領域的來龍去脈瞭解得越多，我就越明白各行各業都有其科學的成分包含在其中。

這讓我回想起在紐約市麥迪森大道的一家廣告公司工作時，我瞭解到每一種有效溝通的方法都利用了心理學。例如，最有力的商業廣告是一種包含男低音或男中音配音的廣告，配上用大寫的粗體大寫字母寫在螢幕上的單詞，這樣你就能同時聽到你看到的東西。這一切都是在科學推理的基礎上完成的，即潛意識通常會保留聽到的10%和看到的30%。所以，當你把音訊和視覺畫面配對時，你已經自動地獲得了觀眾40%的注意力。它吸引了潛意識的注意：甚至在沒有意識到的情況下，觀眾已經下意識地收到了廣告商想要傳達的資訊。雖然廣告主做出策略性決策已經不是什麼秘密，但發現這些決策背後的心理因素帶來的影響，還是讓人興奮不已。我所做出的創造性選擇是為了在心理層面上影響觀眾，這進一步告訴我，為了有效發揮創意，我需要對自己受到的訓練有一個全面的理解。

對我來說，最令人興奮的部分是當我能夠將我學到的知識應用到我的創作中，一旦我理解這一行背後的科學，就能夠提高我的藝術層面。正如我之前提到的，你必須瞭解規則才能打破它們。

我喜歡拿一九九六年的例子來說明，當時我負責在洛杉磯的桃樂西・錢德勒展館（Dorothy Chandler Pavilion）製作奧斯卡頒獎典禮。就在我們的主持人琥

D調・鍛鍊你的左腦

碧‧戈柏（Whoopi Goldberg）宣佈頒發音效剪輯獎項之前，我設計了一整個橋段來講述聲音效果的重要性，演繹聲音如何讓電影變得栩栩如生。為了展現聲音如何與影片相結合，我請來打擊樂舞蹈表演 Stomp 的創始人盧克‧克雷斯韋爾（Luke Cresswell）和聯合創始人史蒂夫‧麥克尼古拉斯（Steve McNicholas）為舞者們編排舞蹈，替螢幕上播放的默劇電影配音，在舞臺上創造出現場配音的聲音效果。例如，每當一扇門關上，汽車鳴笛，或一些應該在螢幕上出現可聽到的動作聲音時，舞者黏著麥克風的鞋子，就會跟著做出音效。這是一件精心設計的作品，從視覺和聽覺上向觀眾展示了音效在電影製作中的價值。此外，在宣佈最佳原創歌曲獎項時，我沒有讓主持人安琪拉‧貝瑟（Angela Bassett）和勞倫斯‧費許朋（Laurence Fishburne）宣讀提名名單，而是讓他們介紹美國無伴奏福音六重奏合唱組合 Take 6，以原創歌曲的形式演唱提名名單，而不是逐一列出。

不只如此。身高七英尺二英寸的卡里姆‧阿布都‧賈霸（Kareem Abdul-Jabbar）和五英尺九英寸的成龍（Jackie Chan）兩人負責頒發最佳短片獎——兩位頒獎嘉賓的身高差異在視覺上強化了此一獎項的特色。由於賈霸和成龍在整個頒獎橋段中強調了他們的身高差異，多少帶來了一點喜劇效果。賈霸不得不彎下

腰去靠近為成龍的身高進行調整過的麥克風說話，老天，這真是搞笑。從 Stomp 到 Take 6，再到賈霸和成龍的組合，一切都是靈魂與科學的巧妙融合。

最近，在我的 Netflix 紀錄片《昆西》（QUINCY）一片中，我受邀為位於華盛頓特區的史密森尼國家非裔美國人歷史與文化博物館（Smithsonian National Museum of African American History and Culture）製作二〇一六年的開幕式。演出中我最喜歡的時刻是在三十七分十五秒時，湯姆漢克斯介紹了一個關於博物館中塔斯克基飛行員（Tuskegee Airmen）的展覽的片段。我們不是簡單地播放博物館展出的紀念幻燈片，而是讓湯姆背誦了一段關於飛行員歷史的優美頌詞，然後我們讓七名倖存的飛行員在臺上亮相，讓觀眾大吃一驚。當他們在西點歡樂合唱團（West Point Glee Club）演唱〈美哉美國〉（America the Beautiful）的歌聲中走上台時，科林‧鮑爾（Colin Powell）將軍也出來與塔斯克基飛行員的每個成員握手。

那是一個令人動容的震撼時刻，劇場裡沒有一個人不掉淚。二〇二〇年，我們在美國廣播公司重新播放了這段演出，作為對於夏天爆發的美國內亂浪潮的一個充滿希望的回應，大多數觀眾對於演出最讚揚的部分，還是集中在令人感動的塔斯克基飛行員的片段上。

這次演出的每一個細節都經過了精心策劃，所以整個事件最令人感動的地方就在於情感的真實流露。雖然博物館的歷史才是焦點，但是透過有條不紊地串連起一個激勵人心的故事來感動觀眾，才是我們的目的。我與聯合製作人唐·米舍爾（Don Mischer）以及我們的內部團隊一起製作了一年多。我們都可以證明，每一個串場、故事橋段和佈景設計都是經過刻意的創造和安排。

經過一次又一次地試煉之後，我要告訴你：如果想創造出能夠進入潛意識，並留下影響深遠的藝術，你必須將靈魂和科學適當地融合在一起。你一定要找到方法去做！

作為一名電影配樂師，我開始研究電影製作和配樂的每一個元素，這樣一來我的左腦就能為任何任務做好充分的準備。配樂是一個必須兼顧多個層面的過程，是靈魂與科學的抽象結合。配樂背後的心理學是完全主觀，且非常個人化的，但在將音樂與電影相配合的同步的過程，都是講究科學的。那是我必須（並且仍然）在學習的部分。

作為製作人，我必須能夠掌控創作過程的每個階段。從開始，到執行，再到完成。此外，如果你想要擁有作為工作室製作人所需要的自信，除了能夠處理一

切組織相關和關係的需求之外，你還必須精通自己的核心音樂技能。

這一要義可以應用在你所身負的任何一個職位，我保證你在一個領域學到的東西會經常運用到另一個領域。與體能鍛鍊類似，磨礪左腦的過程有時可能會令人沮喪，但它的功能就像鍛鍊肌肉一樣，隨著訓練的時間拉長，你的肌肉將會鍛鍊得更加有力。就跟任何事情一樣，你的左腦鍛鍊得越敏銳，你的任務就越容易完成。我保證這是超越你的任何嘗試的最有效方法。有目的的練習只會帶來進步，你不能只求進步而不去加以鍛鍊。

這讓我想起艾莉西亞‧凱斯（Alicia Keys）還是個小女孩的時候，她的母親請我提供她一些如何成為一名歌手的建議。我告訴她燒錄一張她最喜歡的十五位歌手的CD，然後一遍又一遍地跟著唱，直到她覺得自己把所有的音符和細微之處都學得盡善盡美。我告訴她這樣做是因為研究專業人士的唱腔和練習，讓你在真正登上舞台之前，能夠了解成為一名偉大的歌手應該具備什麼樣的能力。如果你能跟得上艾瑞莎‧佛蘭克林（Aretha Franklin）和惠尼‧休斯頓（Whitney Houston）這樣的明星，你就能跟得上任何人。而且，從艾莉西亞今天所取得的成就來看，她無疑已將左腦鍛鍊得十分敏銳！

當你想到人類大腦的作用時，就像手邊有一台電腦，我們可以選擇載入軟體加強電腦的運作，或是閒置這台電腦。這完全取決於你要如何使用這台電腦，但你越早瞭解到你輸出的產出品質，與你的努力投入的比例成正比，你就越接近釋放你最大的創造潛力。

現在，你永遠不會看到我出門時身邊不帶一本數獨遊戲和填字遊戲，因為每天積極地解決這些題目有助於保持我的思維敏捷。我周圍的人都知道我對填字遊戲有多著迷！畢竟，正如那句古老的諺語所說：「用了，就丟不了。」

也就是說，如果你想成為一名偉大的音樂家，就要學習音樂背後的科學原理，並且永遠不要停止在此基礎上進行創作。學習和聲、對位、主旋律（在音樂或文學作品中反覆出現的人、思想或是情況的相關主題）、旋律的構建，當然還包括編曲。任何和音樂有關的事物，都盡可能去學習！盡可能地吸收你感興趣的音樂類型，以及其他類型的音樂。這些都是息息相關的。同樣地，如果你的目標是成為世界上最好的麵包師，那就要學習其他人是如何使用你正在使用的食材製作麵包，並瞭解每種元素是如何相互作用，從而做出最終的產品。食材之間相互作用的方式是一門科學，為了烘焙時發想創意，你需要瞭解什麼樣的食材可以混和

搭配使用。

永遠記住，即使是在規則中也有打破的自由。你必須瞭解規則，才能進一步打破它們。

在我這個年紀，我總是隨時做好將科學和靈魂結合起來的準備，那只是因為我付出了努力來達到這種平衡。你不能指望一夜之間就能成功，如果你想成為一個專家，必須對你的專業瞭若指掌，在一年三百六十五天當中，以三百六十度全方位去瞭解你在專業上所需的知識。因此，無論你是一個電影作曲家，一位懷有抱負的管理者，還是仍在摸索你的方向，希望你能夠深入學習在你的專業背後的科學，我保證它將改變你的創作方式。知識不會傷人，我也知道你的知識不會在一夕之間就累積！所以，當我說鍛鍊你的左腦，這是發自我內心的肺腑之言！

升

D

避免陷入
分析的弊病

我們在前一章談了很多關於鍛鍊左腦的重要性，但不要曲解這裡的意思：科學和靈魂之間仍需取得平衡。否則，你可能會陷入過度分析的弊病。換句話說，你可能會過度沉浸於自己的想法或邏輯思考，以至於最終讓你的創作陷入窒息。

我知道我不是唯一一個在寫音樂或創作方面遭遇瓶頸的人，但在這個行業中唯一真正重要的是，你能多快「擺脫困境」。我相信我之所以如此受到幸運之神眷顧，在音樂這一行待上這麼長一段時間，主要原因是學會了如何跳脫自己的常規。創造力沒有單一的公式，但如果我必須選擇一個，肯定會是這個。我現在告訴你，學會這一課題將是決定你將獲得或失去下一個演出工作的差別所在。

跳脫自己的常規似乎是一個抽象的概念，但我保證它比你想像的還要簡單。你可以進入一個讓你能夠無拘無束創作的地方，無需理會你的內在發出的批評。

舉例來說，當我開始為電影配樂時，創作過程中最艱難的部分都花費在努力消除腦海中所有不必要的想法——不論是從自我內在覺得毫無價值，到告訴自己不夠好的外部聲音。我必須不斷消弭這些想法，直到剩下的是我的靈魂和它想要傳達的訊息。我自己嘗試過，如果你壓抑自己的直覺和情緒，我不認為你可以寫出或創造任何有價值的東西。為了創造真理，你必須深入真理。

我已經學會如何透過各種方法來引導自己跳脫常規，但我將它們提煉成四個要點，希望在你嘗試透過你的創造力和學習如何進行時會有所幫助。這幾點可以歸納為：

1. 別把自己限制在框架裡。
2. 聽從你的直覺。
3. 雞皮疙瘩測試。
4. 一首好歌與故事。

首先，不要把自己放在一個框架裡，就這麼簡單。毫無疑問，如果我允許自己被限制在社會對我的期望之中，我知道我永遠不會實現成為製作人、作曲家、藝術家、編曲家、指揮家、樂器演奏家、唱片公司主管、電視台老闆、雜誌創始人、多媒體企業家、人道主義者，以及最重要的父親這一個角色。據統計，以我出生時的貧困家境來看，我頂多只能得到其中一個頭銜，甚至連我的青少年時期恐怕都無法度過。事實上，隨著年紀漸長，社會對你施加的限制就越多；但如果

你讓自己有所成長，就越能越過這些障礙。

正如我從我的另一個摯友——雷・查爾斯那裡得到的發現，同樣的規則也適用於創造力。在我十四歲時，比我年長兩歲的他教我如何用點字讀譜，並不斷告訴我，「純粹忠於每種音樂類型，」我聽從他的囑咐。我從小就學習尊重各種不同的音樂類型，不會特別限制自己應該玩什麼樂器。雷和我從來沒想過要寫出某種特別類型的音樂。我們只是隨著心之所向，做出我們想要的任何音樂，而不先去考慮我們作為爵士音樂家應該如何演奏。從搖滾樂、節奏藍調、咆勃爵士樂、流行音樂到嘻哈音樂——我們將各種標籤視為對音樂加以分類的一種方式，而不去影響我們的創作過程。這對於我之後的職業生涯很有幫助，當業界開始評論我是個「叛徒」，將爵士樂包裝成流行唱片時，我只能一笑置之，因為他們有所不知，我從年輕時就精通各種音樂（包括我過去在成人禮和鎮上各個俱樂部的演出）。我只能說：「你最好有東西可賣，並且知道怎麼賣！」

一九七三年，我有幸替艾靈頓公爵製作《我們瘋狂地愛著你》（We Love You Madly），這是我為我的爵士偶像艾靈頓公爵策劃的CBS電視特別節目（這是我製作的第一個電視節目）。節目以艾瑞莎・弗蘭克林、雷・查爾斯、小山米・戴

　　　　　　　升D・避免陷入分析的弊病

維斯、蘿貝塔·弗萊克和貝西伯爵等人為主角。這場演出體現了艾靈頓公爵的哲學，即「這世上只有兩種音樂：好音樂和壞音樂。」結束後，艾靈頓公爵給了我一張後來成為我最珍藏的簽名照片，上面寫著：「給Q，他將成為打破美國音樂類型的人。」我將這句話謹記在心，從那時起我就一直朝著這個方向去做。這種心態對於我在成功創造音樂方面不可或缺，為了嘗試縮小不同音樂類型之間的差距，我因此挑戰傳統，從來不會待在同一條車道上太久。相反的，當我到達一個終點時，我會直接跳往下一個。我盡我所能地鼓勵音樂創作者也這樣做，邀請他們從未想過要合作的其他藝術家一起合作。你可以在我一九八九年的專輯《回到街區》（Back on the Block）中聽到這種跨流派音樂的例子，當時我讓莎拉·沃恩和艾拉·費茲潔拉等爵士天后與冰塊酷巴（Ice-T）、庫爾·莫·迪（Kool Moe Dee）和梅勒·梅爾（Melle Mel）等饒舌歌手一起表演。這種跨流派攜手的例子在我的其他專輯也都看得到。

我覺得雷和艾靈頓公爵讓我主導的部分──幫助我打破音樂類型分類──已經融入了我的使命。我最近的一次嘗試則是透過我在二○一七年成立的訂閱式隨選視訊（SVoD）平臺·Qwest TV：一個讓所有類型的音樂愛好者發現意想不到

音樂的地方。每個頻道的設計都是為了透過音樂而不是音樂類型來引導觀眾，以獨特的方式來擴大聽眾的視野。它純粹是為了分享好東西，讓世界上每一個人的心和靈魂更容易接觸到它。

為了讓音樂自然發展，重要的是，評論家不再需要根據音樂人的「類型」來區分他們，而只單就音樂本身來評論。否則，這種過度分類將會阻礙音樂家發掘自我的全部潛力，使他們陷入依循特定音樂類型的範圍去創作的套路中。他們經常被告知必須停在自己的球道中，以至於他們從來沒有想過去探索在他們領域之外的其他方面。同時，藝術家需要把自己的藝術掌握在自己的手中，不允許人為的限制來決定他們的未來。我有幸在我職業生涯的一開始就了解到這一點，我不僅可以演奏各種音樂，而且音樂應該成為一種驅動力。

我確信，在我的音樂和個人能力上保有廣闊的視野，可以對我的成就發揮重要的作用，使我能夠挖掘我的每一個創意儲備。最重要的是，它防止我限制自己的潛力，或妨礙自己的發展。

所以，不要使自己受到限制，特別是別讓他人限制你。

第二個在很大程度上也是幫助我避免陷入分析弊病的做法，那就是傾聽我的

直覺。

當被問及：「我們如何看待我們的直覺？」我會以作家麥爾坎・葛拉威爾（Malcolm Gladwell）的解釋來說明，他的說明恰如其分：「我們必須認真看待直覺，這些直覺很可能對我們大有幫助，也可能糟糕透頂，並嚴重誤導我們。但在這兩種情況下，我們有義務認真看待它們，並承認它們能夠發揮作用。忽視直覺是大錯特錯的做法。」在他另一本傑出的著作《決斷兩秒間》（Blink）中，他進一步聲稱「洞察力不是在我們腦中熄滅的燈泡，而是一支閃爍的蠟燭，輕易就能被熄滅。」這真是絕佳的比喻，因為我們經常忽視我們最偉大的想法，以為它們應該以某種隆重的方式登場，而實際上，它們很可能不過是以內在聲音的形式出現。這就是為什麼讓你的意識平靜下來有其必要，然後去挖掘你的潛意識——引導你的直覺和能力，傾聽那些內在的聲音。

科學表明，人們在清醒時的精神狀態不是「阿爾法波」就是「貝塔波」，這意味著我們的大腦要嘛處於平靜或休息狀態（阿爾法波），要嘛處於高度活躍狀態（貝塔波）。明白這一點後，我決定不把寫作瓶頸當作一回事。沒有瓶頸這回事，而是你需要進入阿爾法波的狀態，如此才能聽到你的內在試圖告訴你什麼。

只有這樣，你才能讓你的意識平靜下來，進入潛意識，這麼做能幫助你更清晰地思考，而不受內在判斷的影響。你有沒有想過，為什麼孩子會毫無顧忌地說出自己的想法？這是因為他們的腦波處於阿爾法波頻率！

我的老朋友、作曲家李奧納德‧伯恩斯坦告訴我，他和他的寫作夥伴史蒂芬‧桑坦是在處於完全放鬆的阿爾法波狀態下，創作出經典音樂劇《西城故事》（West Side Story）。他會躺在沙發上，把一條腿擱在一邊，等到達清醒和入睡之際的放鬆狀態，他才會編寫音樂。我自己在嘗試過之後，證實這種做法的確有效。每當我需要大量創作音樂或只是需要擺脫束縛時，我會把背靠著地板躺下，把腿翹在床上，準備好我的樂譜和鉛筆。當我放鬆到一定程度，並發現自己進入阿爾法波的狀態後，我就能夠創作出任何我想到的旋律。

很多研究提出了進入阿爾法波的各種方法，但我並不習慣以任何其他方式創作音樂。在知道這個方式多麼有效之後，我忍不住做了嘗試！我曾聽過其他合作夥伴說，「昆西在工作室裡只是雙手抱頭坐在那裡」，但他們哪裡知道我正抱著頭沉浸在我的創作中。此外，每當我為其他音樂家製作音樂時，我都會確保將我們的會議安排在深夜，在他們昏昏欲睡之際，這樣他們在錄製自己的部分時就不

會想太多。這個做法毫無例外，而他們往往沒有意識到這一點，等他們開始滑入阿爾法波的狀態時，他們就會拿出最好的表現。

艾佛瑞・紐曼（Alfred Newman）曾經說過，你應該永遠「把你的樂譜和筆放在你身邊伸手可及之處，因為如果你不立刻記下，上帝會把它帶到大街上給亨利・曼西尼（Henry Mancini）！」所以，無論何時，當你聽到自己的內在聲音，最好仔細聆聽，並把它記下來。我永遠不會忘記有一回我在阿爾法波的狀態下寫作後睡著了。當我在四個小時後醒來翻看樂譜時，發現已經寫了十大張！學習這種創作方法很大程度上影響了我能夠大量創作出音樂的能力，因為我不會阻擋自己接受一切內在聲音找上我的方式。我相信我們處在某個更高權力的終端，創造力將通過我們實現，而不僅僅來自我們的自身。無論個人信仰如何，如果我們不對通過我們傳遞的訊息保持開放的態度，那麼很可能錯過這類向我們傳達的內在靈感。

正如我從我的兩位導師——作曲家維克多・楊（Victor Young）和艾佛瑞・紐曼（Alfred Newman）那裡所學到的，「儘管放手去寫，然後接續翻頁，不要回頭看。」這點非常重要。這證明了在阿爾法波狀態下創作的一個重要面向，不要去

阻止你的潛意識試圖告訴你的訊息。萬事起頭難，但你必須停止過度思考，並著手去做，即便只是一個字或是一個雛型。在我創作音樂之前，我會去嘗試素描和繪畫等其他藝術形式，然後從炭筆素描開始著手。即使我不知道我想要的最終成品是什麼模樣，就只是去試著畫出一個基本的結構或是輪廓。然後，在其中畫上水彩，最後添上油彩。在我開始製作音樂時，也是利用類似的過程。然後，透過加上線條、顏色、濃淡等在其上進行構建。從一個圖像或旋律開始，讓直覺把它釋放出來。隨著素描或歌曲逐漸成型，你可以在其上進行創作。

我試著不要受到對於最終成品的期望所束縛。相反的，我會跟隨我的直覺，把直覺轉換成基本的雛型或是聲音。也就是說，

創造力取決於你的感受，而不是你的想法，當你無法專注時，學著跟隨這些感受，最終將帶你度過難關。在我的整個職業生涯中，我百分百仰賴我的直覺。如果不這樣做，我知道我將無法創作出經得起時間考驗的藝術。我承認這說起來容易做起來難，但我要與你分享的下一個方法，無疑是個有效的方式。

這種方法就是「雞皮疙瘩測試」。

如果我正在創作的音樂讓我起雞皮疙瘩，那麼地球上至少會有另一個人受到

同樣的感動。但如果我的音樂根本打動不了我，而我卻試圖拿這樣的音樂想要博取別人的讚賞，我將陷入創作出平庸作品的無止境循環，這種音樂也不會打動人心。在我所做的每一張音樂專輯中，從最暢銷的到最不暢銷的音樂專輯，我都是懷著盡可能創作出最好的音樂的想法開始，去創作出能夠觸動靈魂和心靈的音樂。音樂和藝術作為一個整體，是一頭詭譎的野獸。你看不見它，嚐不到它，摸不到它，聞不到它，但你肯定能感覺到它。我永遠無法預測結果，也無法預測人們會有什麼反應，但我能感覺到一段音樂何時會讓我起雞皮疙瘩。

如果你打造出一款產品，預想將如何吸引大眾，這麼做只會讓你失去創作的真實性。如果我只專注於評論家會說什麼或聽眾怎麼想，我無法著手製作音樂，因為這種態度只會凌駕於我的內在本能之上，內在本能才是更為強大、更直接的靈感來源。

這不能與協同合作或收到回饋的意見混為一談，這些都是有用的工具。我要說的是當你在開始創作之前，就讓外在的意見滲透到你的創作過程中，最後你將無法有效完成或通過這項雞皮疙瘩測試。

我對這個評估方法之所以敢掛保證，那是因為每次真正觸動我的東西都一定

會令我起雞皮疙瘩：不論是音樂、電影、詩歌等所有這些。如果我沒有任何感覺，那就沒什麼好說的了。我想我是從爵士樂開始獲得這項技能，因為爵士樂講究的是即興創作。這是一種節奏明快的藝術形式，你必須當場創作，沒有預先構想的餘地，而且完全建立在感覺上。這個基礎對我很有幫助，因為我得在時間緊迫的情況下創作出一些最好的作品。還記得〈Ｃ調〉篇章裡談到後來成為電影《王牌大賤諜》系列主題曲的〈靈魂巴莎諾瓦〉這首歌曲嗎？這首曲子我只花了二十分鐘就創作出來。

能夠投入大量的時間製作專輯是一種奢侈，但這麼一來它也可能成為陷入分析弊病的溫床，因為你讓自己過度思考。長遠來看，雞皮疙瘩測試將可以節省你的時間，因為這將避免使你將自己的音樂製作成不該有的模樣。如果你感覺不到音樂帶給你的感動，那麼我向你保證，其他人也不會受到感動。

同理，我們很容易陷入猜想其他人想要什麼的情況。在此過程中，我們最終遺忘了學習如何走出自己的路，其中有最重要的因素：一首好歌加上故事。我自己已經過證實，第四點也是最後一種方法替我省下了不少時間，讓我不必浪費時間去解決那些根本無法解決的問題。

讓我們來分析一下。一首好歌可以讓世界上最偉大的三位歌手，也無法起死回生。如果你沒有一首好歌或一個感人的故事，那麼也就沒有必要花時間在這上面。

現有的製作技術，讓音樂製作者比以往任何時候都更容易為了病毒式傳播而美化或設計歌曲，但永恆流傳的經典歌曲：永遠經得起時間的考驗。重點不在於你想添加什麼樣的循環樂句、節奏、韻腳或鉤子，因為從本質上來說，它仍是一首糟糕透頂的歌曲。是什麼讓一支歌曲如此特別，以至於它能比起演唱它的歌手流傳得更為久遠？是什麼原因使一首歌能夠傳唱大街？創作一首偉大的歌曲沒有唯一的捷徑，因為如果有的話，每個人都可以跟著這麼做。偉大的歌曲確實具有一些可識別的特徵和特質，儘管它們的共同點是與人之間的連結，純粹的連結。

我最喜歡舉的一個例子是萊斯利・戈爾在一九六四年的單曲〈你不擁有我〉，當我在水星唱片公司任職時，我有幸為她製作這首歌曲。這首歌曾在美國告示牌排行榜上名列第二，但我不會因為它沒有登上第一名而沮喪，因為它緊隨在披頭四在美國的第一首熱門排行歌曲〈我想握住你的手〉（I Want to Hold Your Hand）之後。〈你不擁有我〉在美國告示牌排行榜百強單曲榜上蟬聯了十三周，

之後成為一首眾所周知的女權歌曲。我從來沒有想過這首歌最終會是什麼模樣，但打從一開始，它就讓我起了雞皮疙瘩。

這首歌在歌詞上，傳達出一種十分強大且令人產生共鳴的訊息，它超越了種族界線、傳統的性別角色，以及一首歌曲的典型生命週期。如果你看看下面幾行歌詞，就會發現歌詞中沒有問句——而像是某種聲明。

別說我不能和別的男生同行

你不擁有我

我不只是你眾多玩具中的一個

你不擁有我

這首歌不像之前許多為女性歌手所寫的歌曲，為了爭取權益而作。而是即將邁向成年的十七歲萊斯利與兩位詞曲作者——大衛・懷特（David White）和約翰・梅多拉（John Madara）——之間一次劃時代的合作。兩位詞曲作者早已對這個行業中長期存在著對女性的歧視，感到不滿。大衛和約翰公開表示，他們對

「一九六〇年代早期存在許多女歌手演唱著迷戀男人的歌曲感到厭惡，於是決定寫一首關於女人向男人展現自我想法的歌曲。」約翰還指出，這首歌是以他在費城一個多種族社區的成長背景，以及他參與民權運動的經歷所寫。他們沒有強迫歌曲必須按照傳統上可以為大眾接受的方式來演唱，而是挖掘出人性的基本需求：希望受到平等對待的心願。雖然這首歌是從女性的角度出發，為女性量身訂做，但它的歌詞整體上創造了足夠的多樣性，適合任何聽眾。像是在為獨立宣言而寫，產生某種深刻的情感，激發聽眾內心同樣的感受。

你可以從歌曲聽出這首歌先是從小調開始，隨著副歌過渡到大調。歌曲中反映了萊斯莉的想法：和弦與歌詞的強度相互輝映，然後當她在副歌部分加進訴求和充滿力量的歌詞時，音樂也呼應了同樣的情緒。一首偉大的歌曲包含了驚喜、靈感和氣勢等元素在內，以及和弦的律動與歌詞彼此相互呼應。人的耳朵很快適應平穩的聲音，所以如果你不提高音量，耳朵就會進入催眠的狀態。主題的一致性會吸引潛意識，並把聽眾帶進一個聲音和歌詞激動人心的旅程。

這首歌發行的時機也很重要，因為歌詞反應了六〇和七〇年代興起的女權運動，再加上五〇和六〇年代便開始進行的民權運動。這首歌慢慢開始有了自己的

生命，從廣播劇到口耳相傳，再到街頭集會等等場合；無論我走到哪裡，這首歌都被當作頌揚女權的歌曲，對於那些只想宣告「不要告訴我該做什麼，別告訴我該說什麼」的人來說，這首歌說出了他們的心聲。

這首歌在六〇年代並沒有減少它的影響力。

二〇一五年，我和我的聯合製作人帕克伊吉爾（Parker Ighile）與 G-Eazy 和一位剛嶄露頭角名叫格蕾絲（Grace）的歌手，重新錄製經過重新編曲的〈你不擁有我〉（Suicide Squad）的預告片歌曲。在寫這篇文章的時候，這首歌已經透過數位服務供應商，提供超過十億次的串流服務。這是一個美麗、傳承意味濃厚的時刻，因為我們在錄製格蕾絲的版本時，她和萊斯利一樣，都是十七歲年紀。我覺得這首歌所傳達的訊息應該不斷被新一代的歌手反覆傳唱，而它的確達到了效果。

從在六、七〇年代的女權運動中成為一首賦予女性力量的歌曲，到在 #MeToo 運動的高潮中呈現出自己的生命力，這首歌憑藉著人與歌曲之間強大的連結，使其存在著重要性。即使在一九六三年和二〇一五年間，這首歌仍因各種原因成為代表作，歸根結底，它傳達了一個強有力的訊息，並與比任何個人的經

　　　　　　　　　　　　　　升 D・避免陷入分析的弊病

歷都還更重要的運動聯繫在一起。此外也被安插成為歌蒂、韓、黛安、基頓和貝蒂·米德勒在一九九六年的電影《大老婆俱樂部》（The First Wives Club）中，成為經典離婚場景中演唱的歌曲。二○一八年，愛莉安娜·格蘭德（Ariana Grande）在《艾倫秀》（the Ellen DeGeneres Show）上演唱她的熱門單曲《謝謝你，下一位》（thank u, next），作為對《大老婆俱樂部》劇中此一場景以及〈你不擁有我〉這首歌曲背後所傳達的強大訊息致敬，她仿效《大老婆俱樂部》（the First Wives Club）中的同一幕演唱她的新歌。同樣在二○一八年，女演員潔西卡·雀絲坦（Jessica Chastain）在《週六夜現場》（Saturday Night Live）與節目中其他女性嘉賓在「婦女遊行」（Women's March）之夜一起演唱了這首歌。這首歌一次又一次與聽眾建立連結，不分種族、性別或世代，也證明了這首歌的創作時間並不重要——它在歌曲發表近五十年後仍具有同樣重要的影響力。

不管我們在重新錄製這首歌曲時添加了什麼新的元素進去，最重要的是，這首歌本身具有不可否認的特點和特質，使它令人難忘並具有影響力。這就是這首好歌最終帶來的結果。你可以花上一整天時間構思你想要添加到作品中的內容，但如果它本身沒有一個堅實的基礎，那麼你就只是在下沉的流沙上創作。強迫自

己創造一個你認為人們想要的產品，而不是發自你內心的真實創作，這麼一來只會阻止你與你的聽眾之間產生真正的連結。

所以，不管別人對你說什麼或認為你應該怎樣做，絕對不要把自己禁錮在一個框架裡，聽從你的直覺，傾聽內在的聲音，永遠去尋找讓自己起雞皮疙瘩的感動，深入挖掘，直到你找到一首很棒的歌或故事。簡而言之，走出屬於你自己的一條路，替自然湧現的事物讓出一條路。打從我的音樂生涯開始，我便遵守著這些原則，而且只要我仍在這世上活著並從事創作，將繼續遵守。跟隨你的心，別讓你的內在判斷有任何時刻投射到你的意識中，即使某個字或是某個詞在此刻沒有意義，把它寫下來！你才是你自己最大的創作阻礙，所以停止審視你自己，讓、心、流動！

　　　　　　　　　　升 D・避免陷入分析的弊病

E
調

越是不被看好，

越要做到最好

我希望〈升D〉這篇文章對你的創作過程有所幫助；然而，在學習如何自由創作時，我們並沒有完全涵蓋所有需要注意的地雷。事實上還有一個重要組成部分，不在你的控制範圍內：他人的意見。許多當初不看好我的人一再告訴我，我不夠優秀或不夠聰明，無法實現自己的目標，但我很幸運地明白越是不被看好，越要做到最好的道理。如果人們高估了你，他們反而會成為妨礙你進步的絆腳石，但如果他們低估了你，最後自然會打退堂鼓。如果人們對你寄予厚望，應試圖避免擔心失敗的壓力可能嚴重干擾你的進步。如果他們對你沒有任何的期望，或是期望值很低，那麼你就能夠避免受到放大鏡的檢視，而享有自由創作的空間。一旦我克服了他人說我不夠資格或毫無價值可言的看法，那種懷疑自己不夠好的感覺最終將成為推動我前進的動力。我多次發現，儘管自己陷入這種自我懷疑的境地，但在一定程度上卻促使我最後成功實現目標。

比起被視為產業中的強勁對手而帶給對方威脅，我經常被視為一個在業界沒有機會取得成功的弱者。不要把受到低估當作是對你的打擊，因為它提供給你一個機會，讓你不僅可以達成期望的目標，甚至超出預期。這對我的職業生涯來說是寶貴的一課，因為與其認為自己註定要功虧一簣，我會把自己放在具有獨特定

位的位置，去超越為我設定的門檻。畢竟我們都曾目睹過，如果藝術家沒有做好充分的準備，在職業生涯中過早受到高估的壓力，對他們而言會是有害的。試想，你有沒有聽過一片歌手的說法？在初次發行專輯後，人們對歌手寄予極高的期望，有些人將永遠無法再創作出等同或超越第一張專輯的作品。儘管開山之作最費力，卻好過不斷試圖追趕自己的腳步。

最重要的是，受到低估將不致使自我過度膨脹。過早享受掌聲和名利容易導致驕矜自滿。大頭症除了讓你看起來像個傻瓜外，對你沒有任何好處。

出於同樣的原因，你永遠不應該做出過多承諾而不兌現。永遠讓批評你的人大吃一驚，總比證明他們是對的好。不要到處吹噓你是「最好的」，因為你的作品會說明一切。與其追逐名利，不如在你默默無聞的時候，或者跌破眾人眼鏡的偉大時刻到來之前，為你的下一次努力訂定計畫和準備。在最不受關注的時候，往往是你看得最清楚的時候，別讓他人的意見分散你的注意力。

無論如何，不能讓他人對你的期望掩蓋了真實的你。把注意力放在別人對你的想法上只會讓你迅速遭遇失敗，因為期待外界對你的肯定只會讓你感到空虛。

你可能會認為，在獲得一定程度的成功後，負面想法這是一種毫無意義的追求。

就會消失，但根據我的經驗，它們只會更加惡化。我曾經因為年紀太輕或是因為年紀太長，而飽受他人低估。這就像是一個沒有盡頭的循環，所以它最終還是取決於你是否想清楚，你想要去過他人期望你過的生活，還是你應該去過你想要過的生活。

我可以舉幾個一開始不被看好，最後卻獲得成功的例子，其中最諷刺的莫過於我與麥可‧傑克森合作，為他的前三張專輯《牆外》（Off the Wall）、《顫慄》（Thriller）和《飆》（Bad）擔任製作人。如果我讓負面意見阻礙在我跟自己能夠達到的目標之間，音樂史或許就要改寫了。但正如我所說，過早陷入自滿只會讓你看起來像個傻瓜，現在我將要敘述的這段軼事，讓你自行決定你將能夠從中學到什麼教訓。

六○年代末，我已經完全被電影配樂搞得筋疲力盡。當時我已經完成替三十五部電影配樂，其中有成功，也有失敗。大多數作曲家一年替一到兩部電影配樂，但我從來不會少於這個數字。我曾經一年替八部電影配樂！我只能用蠟燭兩頭燒來形容當時的我。我還記得自己每天經常只睡三個小時，不斷得用冷水去沖我的手以保持清醒。在裘麗出生之後，我還有三個孩子，包括瑞秋、蒂娜和昆西

　　　　　E調‧越是不被看好，越要做到最好

瓊斯三世，所以一天下來，實際的工作時數並不長。同時，電影配樂師（尤其是黑人電影配樂師）處於好萊塢食物鏈的底端，很容易被其他人取代。我在音樂界的地位隨時處於岌岌可危的情況。稍有任何閃失，我的工作就會不保。最重要的是，我想擺脫必須為電影畫面譜曲的重複模式。我渴望回到唱片行業，想以自己的名義，為其他歌手製作專輯，享受自在創作的過程。不必去想著最後的期限，只想去創作讓我起雞皮疙瘩的作品。

一九六九年，我與克里德‧泰勒（Creed Taylor）旗下的衝擊（Impulse）唱片公司簽約！並在七〇年代由A＆M發行多張專輯，包括最早的融合爵士樂唱片之一《在太空中行走》（Walking in Space）、《Gula Matari》、《體熱》（Body Heat）以及與約翰遜兄弟（The Brothers Johnson）合作的一系列作品等。七〇年代末，西德尼‧呂美特邀請我擔任他的新電影《新綠野仙蹤》（The Wiz）的音樂製作人和音樂總監，我又被召回了電影界。原本我並不想要接下這份工作，但自從一九六四年西德尼替我接到替《典當商》（The Pawnbroker）這部電影配樂的第一份工作，實在無法婉拒這個人情。

過去我與麥可‧傑克森曾有過一面之緣，當時他只有十二歲年紀，《新綠野

《仙蹤》是我們第一次正式合作，他在片中扮演稻草人的角色。當我們開始排練時，麥可正準備透過史詩唱片公司（Epic Records）製作他自己的專輯，他請我幫他物色一個製作人。我當時為《新綠野仙蹤》進行前期製作其實已經分身乏術，所以當時並未考慮接下這份工作。但在我們排練的過程中，我見識到他除了超凡脫俗的天賦之外，麥可還展現出某種我從未見過的絕佳敬業精神。不管是在什麼情況下，他總是做好準備。他會確保每一個舞步、每一句台詞和歌詞都完美無缺，甚至連跟他一起合作的角色台詞，他都記住了。

我記得有一幕戲中，他被要求從他的稻草人身體中取出小紙條。紙條上寫滿了著名哲學家的諺語，他不斷地念錯蘇格拉底的發音。在他連續三天誤把蘇格拉底讀為「蘇哥拉底」卻沒有得到任何糾正，之後，我趁著休息的時候把他拉到一邊，小聲說：「麥可，在它成為習慣之前，我想你應該知道這個名字的發音是『蘇格拉底』」。

他極其謙虛地說：「真的嗎？」

然後我突然問他：「我想嘗試製作你的新唱片。」除了他的敬業精神和才華之外，他接受批評的能力也顯示，他正是我想與之合作的那種歌手。他同意了我

的提議。

後來，當麥可告訴他的史詩唱片公司，希望由我替他製作專輯時，他的藝人開發部代表告訴他：「不行。昆西是爵士樂手，他只製作過約翰遜兄弟的專輯。他是爵士編曲家和作曲家。」

有很多年時間，我反覆聽到其他人對我做出這樣的定位。他們不知道我的音樂背景，他們告訴麥可，他可以找肯尼・甘布爾（Kenny Gamble）和里昂・胡夫（Leon Huff）擔任他的製作人。最後他與史詩唱片的經理弗雷迪・迪曼（Freddy DeMann）和羅恩・魏斯納（Ron Weisner）一起邀請我製作他的唱片。他的唱片公司儘管不同意，但還是交由我來替麥可製作專輯，只是並沒有對我抱太大期望，他們雖然點頭答應，但並不願意放手讓我去做。不過在那個時候，一切都不那麼重要了，因為發球權在我手上，我知道我可以滿足他們最低的期望，也可以超越他們的期望。除了唱片公司懷疑我的能力之外，許多人也懷疑成年後的麥可是否可以在單飛的情況下成功。

麥可和他的兄弟組成的「傑克森五人組」是眾所周知的，但是我想要幫助他擺脫以往的形象，還有超越他原有的風格。看看他能把他的音樂性延伸到多遠。

我當時在奧斯卡頒獎典禮上聽到他為《金鼠王》這部電影演唱〈小班的歌〉（Ben），我知道他並沒有拿出最佳的表現。

最重要的是，我想幫助他發展他的音樂天分，深入挖掘，而不去限制他在音樂這條路上能夠走多遠。他有天分，也有幹勁，他更做足了功課，只是需要一些指導。除了從各個方面測試他的音樂天分，並運用我多年來學到的一切助他一臂之力，比如降調小三度，讓他在高低音域方面有更多靈活性的運用，我在節奏上也做了些調整變化。我想製作一張融合節奏藍調、迪斯可節奏，再搭配最上乘編曲的流行音樂專輯，當然包括他的歌聲在內一併考量。於是我召集了一個「殺手Q團隊」，其中包括全球數一數二的詞曲作者魯德‧坦普爾頓（Rod Temperton）；錄音工程方面的箇中翹楚布魯斯‧斯維頓（Bruce Swedien）；技藝精湛的鍵盤手格雷格‧菲林根斯（Greg Phillinganes）。出色小號手兼編曲家傑瑞‧黑（Jerry Hey）；約翰遜兄弟中最年輕的成員路易斯‧約翰遜（Louis Johnson）；伯克利音樂學院的校友，也是魯弗斯（Rufus）的鼓手，約翰‧羅賓遜（John Robinson）；來自巴西的打擊樂手保利尼奧‧達‧科斯塔（Paulinho Da Costa）；還有許多其他傑出的音樂人。

雖然無法預測這張專輯的成功機率，但我們在這張專輯的每一首歌和每一個細微之處都投入了百分之一百一十的精力，只為了讓麥可唱出比以往任何時候更加充滿情感的歌曲。我收錄了史提夫・汪達（Stevie Wonder）為麥可所寫的《控制不住》（I Can't Help It）、保羅・麥卡特尼的《女友》（Girlfriend）、湯姆・鮑勒（Tom Bahler）的《她離開我的生活》（She's Out of My Life）（這首歌我本來打算送給法蘭克・辛納屈、魯德・坦普爾頓的《與你一起搖滾》（Rock With You），當然還包括《滿足為止》（Don't Stop 'Til You Get Enough）這首歌。麥克大部分採現場演唱。專輯《牆外》的銷售破一億一千萬張。

這張專輯成為歷史上最暢銷的黑人唱片。之前我遭批評太過「爵士風」的事呢？諷刺的是，史詩唱片原本將進行一輪裁員，但《牆外》這張專輯替許多之前聲稱「找昆西製作唱片大錯特錯的人」保住了飯碗。它也成為第一張產生四首美國十大熱門歌曲的唱片專輯。由於《牆外》的成功，我和麥可繼續錄製《顫慄》（在撰寫本文時，它仍是有史以來最暢銷的專輯），以及《飆》。

不管你創下什麼佳績，人們總是會對你的資格表示意見，但真正重要的是你對這些看法如何回應。過分關注別人對你的評價，將會讓你還沒來得及採取行動

之前就踏上失敗的道路。你可以接受他們的質疑，也可以透過讓自己面對他們的質疑來消弭束縛你的創造力的枷鎖。我仍需要時刻提醒自己此一教訓，因為在《牆外》、《顫慄》或《飆》專輯之後，我遭到質疑聲浪的情況並未因此停止。事實上，越多人聆聽這些專輯，就有越多的意見向我湧來。

儘管如今我的能力不再受到懷疑，人們卻開始質疑我的年齡。我經常被問及什麼時候退休的問題，但我的回答向來是：「我才剛要起步。何來退休？退休如果去掉「退」這個字，剩下「休」。問題是我覺得自己還寶刀未老。」如果你從未離開過，就永遠沒有所謂捲土重來的問題，這正是我一直在做的事。退休並沒有錯，尤其是在你付出了幾十年的努力之後，但我不是這樣的人。我不想讓我的年齡決定我的能力。要說有什麼不同的話，那就是隨著年齡的增長，我學到的東西越多，就越想把自己投入到工作、音樂和生活中去。

在我從事的音樂相關產業中，我並不期望受到過度的期待，因為這讓我和我的「昆西瓊斯製作公司」（Quincy Jones Productions, QJP）團隊能夠處於阻力最小的位置。例如，我們旗下有一批才華橫溢的歌手——在我看來，堪稱音樂界的佼佼者——但其他人卻不斷對我們說，我們旗下的一些歌手過度「譁眾取寵」，或

者「不夠知名」，沒有資格取得某些機會。現在讓我告訴你：在撰寫這篇文章時，我們旗下的歌手之一雅各‧科里爾（Jacob Collier）獲得了五項葛萊美獎，並獲得了九項提名，包括年度最佳專輯獎。你仍覺得他們過於譁眾取寵嗎？我告訴你，這些年輕歌手真有兩把刷子。阿爾弗雷多‧羅德里奎（Alfredo Rodríguez）、亞什‧耶洛（ASHER YELO）、Dirty Loops、伊萊‧泰普林（Eli Teplin）、埃利奧特（Erick the Architect）、喬納‧尼爾松（Jonah Nilsson）、賈斯汀‧考法蘭（Justin Kauflin）、肯雅（Kanya）、MARO、麥克倫尼（McClenney）、Music Box、理查‧波納（Richard Bona）、Sheléa、Yeti Beats 等等。他們當中的每一個人，無論走到哪裡，無論做什麼，都會繼續大放異彩。如果你在我的網站 quincyjones.com 讀到他們的故事，你就會明白我的意思。我為這些孩子們感到非常驕傲，並自豪地跟他們以家人相稱，因為他們都知道投入工作意味著什麼。要想成為我們團隊的一員，唯一的要求就是左右腦並用，他們都做到了。

同樣地在昆西‧瓊斯製作公司的品牌旗下，我們打造了幾個前景看好的產品和合作夥伴，包括我的鋼琴教學軟體公司，Playground Sessions。

早在二○一二年，在與創始人兼首席執行長克里斯‧凡斯（Chris Vance）取

得聯繫後，我就開始協助共同建立這家公司，以幫助更多的人發現學習彈奏鋼琴的樂趣。對我來說，我無法想像有什麼比得上幫助世界各地的人們體驗自己演奏音樂的力量，還更積極的技術應用。全世界近85％的人都有學習的欲望。不幸的是，傳統的學習方法讓大多數的人嘗到失敗的滋味。

當我們與投資者接觸，討論如何將技術、遊戲化和大數據資料相結合，讓學習變得更有趣、更容易被大眾接受時，我們遇到了很多困難，也吃了幾次閉門羹。許多人懷疑我們是否能夠創造出一款有趣且簡單的產品來吸引大眾消費者。

就連教學者也加入了這場「批評」的行列，並直截了當地告訴我們，學生在家自學鋼琴是不可能成功的。

出乎這些早期反對者意料之外的是，Playground Sessions 現在是業界排名首屈一指的鋼琴數位學習工具。我們的平臺已經彈奏出超過十億個音符，學生學習的成功率超過90％。

我們的團隊不僅建立了一些絕佳的技術，也能夠自豪地說，我們使用這款應用程式協助鋼琴老師，他們發現 Playground 在指導學生方面是一個不錯的補充工具，因為這款應用程式讓他們在面對面授課之外得到不少啟發。

COVID-19 疫情大規模流行期間，當人們無法離開自己的居住地，也不能與家人和朋友社交時，一般大眾顯然普遍將注意力轉向了音樂。貨架上的樂器和衛生紙一樣熱銷，Playground 已經準備好協助世界各地成千上萬人在他們最需要的時候提供他們幫助。這是音樂具有療癒力量的絕佳展現，我為我在 Playground Sessions 的整個團隊感到非常自豪，因為他們不屈不撓地工作，創造了一款我們很高興與全球一塊分享的產品。

最重要的是，透過我們的應用程式，我們已經為想要學習鋼琴的人提供了超過一億次的課程。當年在西雅圖的育樂活動中心發現的那架鋼琴拯救了我的人生，它使我的靈魂發出微笑，將我的音樂天賦與他人一塊分享。

除了軟體開發之外，我仍持續讓我的工作更加多樣化，因為當你在某個領域受到低估時，你的批評者永遠不會看到你來自另一個領域的努力。對於你下一個追求的方向，你可以因而具備策略性選擇。正當他們認為我因為年紀太長無法製作節目時，我仍利用製作電視特輯的方式來證明我的能力。撇開其他的不說，我很幸運仍處於創作以及與他人合作的位置。在過去幾年裡，我和我的團隊製作了一些重大活動，包括籌辦史密森尼非裔美國人歷史和文化國家博物館的開幕活

動，登上舞臺：改變美國的非裔美國人的音樂和故事；布洛德博物館的民族之魂慶典；紐約市哈德遜廣場的新藝術中心「The Shed」連續五天晚上的開幕慶祝節目「美國原聲帶」（Soundtrack of America）等活動。當我們不在製作節目活動時，我們在杜拜的凡賽斯酒店裡的Q酒吧場地徵選人才。我們會趁著其他空檔，去開發新的人才，或在具有歷史意義（也是我最喜歡的）的瑞士蒙特勒爵士音樂節（Montreux Jazz Festival）尋找人才，與哈曼（Harman）旗下的JBL公司一起發想新的消費電子產品，或是籌拍如《心靈樂手》（Keep On Keepin' On）和《昆西》（QUINCY）等獲獎紀錄片。我們被稱為「全方位娛樂公司」不是沒有原因的！

每一個決定都在策略上經過縝密的研究。

最重要的是，我向來支持具有投資潛力的企業。早在二〇一一年，我們就已經開始投資Spotify、阿里巴巴、Wayfair、Uber等企業。你不僅要能放眼看到前景，也要能看到拐角處的細節。

這個原則不只適用於我。以蘋果公司為例，在他們主導消費電子產品、軟體和線上服務領域的市場之前，他們也經常聽到他們永遠無法在這個行業立足的言論。我可以舉出一連串例子。像是Netflix，不用多說，如今他們早已打響自己的

名號，而百視達當初對自己在行業中的成功感到非常滿意，他們沒有考慮到這家新創公司在市場上的競爭性。百視達甚至曾經一度有機會收購 Netflix，但憑藉他們自我膨脹的心態，他們對於 Netflix 開出的價碼不以為然，並對自己在行業中的地位感到自滿。二〇一〇年，百視達宣告破產，而 Netflix 則成功佔領了市場。

如果你發現自己更傾向於批評者那一邊，而不是站在受批評者這一方，千萬不要去否定那些看似機會渺茫的贏家。然而，如果你選擇加入批評者的陣容，請準備好帶著道歉信出現在他們的門前！

如果你發現自己與那些飽受批評者站在同一邊，就像我經常的處境那樣，記住，你毋須感到痛苦。專注在你的目標，以及你認為自己有能力辦到的事情上，這正是你需要採取的報復手段。無論是你的膚色、年齡、殘疾，或是其他原因，人們總是會從你的身上找到能夠用來貶低你的理由。這將是不可避免的事。

但就我而言，我將繼續邁開步伐向前進，因為我不允許那些對我的負面評價影響我。儘管年過八十八歲，我覺得自己才剛剛開始，不管別人告訴我多少次，我該選擇退休啊。

F
調

接受
前所未有的挑戰

在了解被低估的力量之後，很慶幸我能夠取得比起我所預料的更多的成就，也看到比我所預期的更多的生活面向。然而，明白此一道理並不是我活到八十八歲這把年紀仍覺得自己才剛剛起步的原因，而是我明白夢想的重要性。更具體地說，我明白了永遠不要完全追趕上夢想的重要性，要持續在內心設定一個遠大的目標，讓自己有機會去實現它們，這有助於避免自我過度膨脹，否則如果我在六十歲之前實現了所有的抱負，那麼我將容易滿足於過去成就。因為我的夢想總是隨著我的年齡增長而更高遠，知道自己永遠會有一個必須去努力的目標，學會給自己的抱負施加壓力是需要學習的重要課題，長期以來，它一直激勵著我，讓我能夠去做我所能做到的一切。

我肯定也有過想放棄的時候，但我知道還有很多事情等待我必須完成，這讓我對未來將發生的事有一種期待的興奮之情。對我來說，安於現狀並不是一件好事；相反的，它只會帶來負面的結果，就像是在向上攀登的過程中途失去動力的模樣。

因此，如果不設定大膽的目標，並讓自己努力去實現，那麼我將永遠不知道自己的能力在哪裡。俗話說：「如果你總是害怕得到 F 的成績，你就永遠沒有可能拿

到Ａ。」

我們總是受限於自我的想法，所以傾向於從一開始就給自己設限，但我發現只要給我的思想探索的自由，我便能夠發掘未知帶來的美好。學著讓自己充滿遠大的夢想是引領我走向無限可能的原因。每當我聽到「這將是前所未有的」這句話，我感覺自己就像一頭獅子面前被扔了一大塊肉，立刻能激起本能，並為我指出下一個挑戰的方向。我永遠不知道自己會發現什麼，但越是推動自己去做，將會替自己帶來更多的驚喜。如果從一開始就把各種可能性拒之門外，那麼我甚至在嘗試之前就已經面臨失敗。

我的遠大夢想並非在某個特定的時刻發生，而是逐漸累積起來的無限可能，讓我實現我以為自己不可能達成的目標。事實上，正是這個原因讓我成為第一間大型唱片公司的黑人副總裁，第一位榮獲奧斯卡最佳原創歌曲提名的黑人，第一個在同一年兩次獲得奧斯卡最佳歌曲和最佳音樂提名的黑人，第一個在奧斯卡頒獎典禮上擔任指揮和音樂總監的黑人，以及其他許多「第一」。我說這些並不是為了誇耀自己的成就；這些「第一」的頭銜並不會讓我覺得自己很了不起，那通常不過意味著，我是第一個這樣做的人而已。這是一個進步的指標——對我來

說，特別是對黑人社群來說是如此，但這並不意味著我已經達到了目標，其中仍有很多值得再努力的地方。話雖如此，取得這些成就並不是只為了我個人而已；而在於利用我的天賦和才能，增加集體的力量。

當我們允許自己懷抱夢想，將使集體的可能性變得無窮。例如，當我想到馬丁・路德・金的夢想——人人皆享有平等的權利，我不禁想到一個人的夢想是如何與另一個人的夢想緊密相連。如果沒有馬丁・路德・金對集體帶來的希望，對身為個體的我們而言，可能不會相信他所倡導的議題。我從不認為自己會被視為是一個現狀改變者，這正是問題的關鍵所在：我們很容易看到他人的成就，並認為他們可以輕易辦到，而我們自己卻辦不到。我在此要特別指出一個真正知道如何打破這種心理障礙的人，偉大的納爾遜・曼德拉（Nelson Mandela）。我很榮幸與他共事多年，甚至有機會參加他在南非舉辦的就職典禮。他一再反覆提醒我關於「Ubuntu」的這個概念，這個詞源於祖魯語「Umuntu ngumuntu ngabantu」，基本上意思是集體永遠大於個人。正如我在前面篇章提到的，這並不僅僅是關於「我和我的」，而是關於「我們和我們的」集體價值。當我們尋求在個人單一層面上創造改變時，我們最終是在為自己以外的其他人創造超越自我的改變。

例如，隨著我在追求卓越的過程中不斷前進，不管是什麼任務，我很榮幸地打破了許多障礙和記錄。我之所以這樣說，是因為它與我在〈C調〉篇章中告訴你的內容有關：這個世界需要你的天賦和才能。如果你不站出來，那麼該由誰來呢？允許自己去夢想，做別人從未做過的事，也允許別人去做同樣的事。想想看：你有沒有看著你崇拜的人，然後對自己說：「嗯，她或他是第一個打破這個記錄的人，所以我也可以做到。」當你有機會打開那些傳統上被關上的門時，重要的是你將為下一個通過這道門的人，敞開大門。我不是要你用一長串的榮耀來滿足你的自我；而是要你繼續鋪就在你之前已經設立好的道路。

八〇年代早期，嘻哈音樂這扇門才剛剛開啟。主流媒體不斷地強調和美化圍繞著這種音樂的暴力，卻忽略了去展現嘻哈音樂是如何成為頌揚黑人文化和生活的代表。我是嘻哈音樂和饒舌音樂的忠實信徒和支持者，我也知道不可能把每一個歌手都歸類在「黑幫饒舌」（gangsta rap）的旗幟下。許多很有天分的孩子，他們才華橫溢，當他們真心想把音樂創作作為日常生活的表達時，必須學會以敘事的方式表達。

我一直在嘗試各種類型的說唱技巧有一段時間，因此對非洲藝術形式的〈起

源）興趣很濃厚，而我在一九七五年的專輯《Mellow Madness》（柔性狂野）正是源自於對這類音樂型態的探索。這張專輯融合了詩意的說唱詩句和歌詞，編排成呼喊和回應的曲式，並在歌曲中加入放克節奏和非洲打擊樂器。其中一首由瓦茨先知（Watts Prophets）演唱，名為〈美麗的黑人女孩〉（Beautiful Black Girl）這首歌曲，則融合了爵士樂和唸唱的表演。

一九七七年，我非常榮幸能夠替一部根據傳奇作家艾利斯‧哈利（Alex Haley）的原著改編成意義非凡的迷你劇集《根》（Roots）進行配樂。我為此投注許多心力研究打擊樂和傳統歌曲以及大量的非洲歷史。我開始替這部講述我的黑人同胞經歷的迷你劇進行編曲配樂，並招募了一些最優秀的南非音樂家，如切普斯‧塞門尼亞（Caiphus Semenya）和萊塔‧姆布魯（Letta Mbulu）。在深入瞭解橫跨大西洋的奴隸交易及其帶來的影響之後，在替這部迷你劇配樂時，情緒不免感到非常激動。它揭開了關於我的根、我的民族以及跟我的音樂相關的起源，這對我來說是一個具有轉變意義的經歷，最後更使我渴望學習，並分享更多關於我的歷史和文化。

正如我在〈B調〉篇章中所強調，說唱音樂源自於吟遊詩人（Imbongi）、格

里奧（Griots）說書人，和南非的口述歷史說唱家，但在美國，它發展出自己的生命。儘管嘻哈音樂為街頭文化的一種表達方式，它仍與非洲充滿生命力的音樂傳統有著相同的脈絡。它成為許多低下階層年輕人的生命出口，歌手們把饒舌說唱作為一種對社會表達不滿的形式。在當時我已經開始周遊世界，接觸過各種類型的音樂，但在一九七九年嘻哈音樂卻開始以一種前所未見的方式流行起來。糖山幫（Sugar Hill Gang）團體推出〈Rappers Delight〉時，光憑一首單曲就賣出大約一千兩百萬張。我在造訪德國、阿姆斯特丹和丹麥等地時，發現這首歌相當受到當地年輕人歡迎。

然而，整個音樂界都對饒舌音樂能否生存下來並引領流行抱持懷疑的態度。我十分確信，並且在很多採訪中都說過，饒舌音樂會一直存在下去；我們要嘛跟上腳步，要嘛被淘汰出局。一九八〇年代末，我開始傾向製作這類音樂類型，我在一九八九年的專輯《回到街區》中得到了驗證。在這張唱片中，我收錄了冰塊酷巴、梅勒・梅爾、凱勒老爹（Big Daddy Kane）和庫爾・莫・迪等當代饒舌歌手演唱的曲目。正如前面在〈升D〉大調的篇章中提到，饒舌音樂象徵了一個跨文化和跨世代的音樂家群像。除了饒舌歌手，這張專輯另外還收錄艾拉・費茲潔

拉、路德・范德魯斯（Luther Vandross）和雷・查爾斯等歌手的歌曲。除了試圖創造偉大的音樂之外，它背後還蘊含了更深一層的含義。

我相信未來的年輕人同樣需要接觸爵士樂；最重要的是，他們需要明白我們所有的音樂和文化都源自同一個根源。我知道嘻哈音樂正是這一切的答案。各種音樂的表達形式之間存在著這類斷鏈，我想搭起一座橋樑。我讓饒舌歌手庫爾・莫・迪和凱勒老爹向他們這一代的嘻哈歌手介紹迪茲・吉萊斯皮、邁爾士・戴維斯（Miles Davis），以及喬・查威努（Joe Zawinul）的爵士經典〈鳥園〉（Birdland）。

巧合的是，大約在同一時間，我的摯友史蒂夫・羅斯（Steve Ross）──時代華納（time Warner）合併案背後的天才高階主管──詢問我對於我們彼此合作有任何想法。我一直夢想著能夠成立一個嘻哈聯盟，以一種富有意義的方式將音樂的能量注入進來。因此為了突顯嘻哈文化的特色，我並不想要特別強調黑幫饒舌的戲劇效果，而是將我的想法加入創辦的雜誌裡，為黑人族群提供一個更積極正向的聲音。此後不久，我與史蒂夫和時代華納合作，於一九九二年創辦了《Vibe》雜誌。

雜誌的第一期封面找來史努比狗狗（Snoop Dogg）、《Vibe》很快就成了嘻哈音樂出版界的代名詞，如同《滾石雜誌》（Rolling Stone）之於搖滾樂。雖然評論家們對我們能持續多久並不看好，但我並不會為各種可能性設限，它也成為了當時美國最暢銷的嘻哈雜誌之一。

儘管在慶祝該雜誌成功的同時，九〇年代中期，「黑幫饒舌」卻變得越來越危險，因為越來越多人開始賠上性命。在東西岸的嘻哈音樂競爭最激烈的時候，確實發生了火拼事件，在媒體的操弄之下，一名饒舌歌手在眾目睽睽之下遭到殺害，這在嘻哈界就像是件稀鬆平常的事。但媒體不斷放大這些行為，讓饒舌歌手們彼此樹敵；媒體報導的故事都圍繞在饒舌歌手飽受到威脅，卻沒有意識到更深一層的種族主義問題，以及為什麼站上舞臺的孩子們認為他們必須在一開始就走上暴力之路。在嘻哈音樂風光之時，它受到了讚揚，但當有人因此喪命時，公眾卻對解決真正的問題視而不見。我們並不鼓勵這種態度，尤其是當其中涉及他人的生命受到了威脅。

一九九四年四月當期的《Vibe》雜誌上，二十三歲的饒舌歌手圖帕克（Tupac）在監獄裡斷言：「如果饒舌音樂真如我們所說是一種藝術形式，那麼我

們必須對我們所寫的歌詞更加負責。如果你看到有人因為你說的話而死亡，重點不在於他們是否因你而死，重點是你沒有拯救他們⋯⋯沒有任何一個人願意伸出援手拯救我。他們只會眼睜睜看著發生在你身上的事。這就是為什麼「暴徒生涯」（Thug Life）對我來說形同已死。果真如此的話，那就讓其他人來代表它，因為我已厭倦這一切。我說得太多。我面臨自己的暴徒生涯。」

我想要幫助東西岸的饒舌歌手團體打破彼此間的仇。畢竟，我也曾走上這條路，我知道加入幫派或訴諸暴力成為我唯一的逃避方式是什麼感覺，但因為我已經走出那樣的生活，我不能夠把他們單獨留在那裡。因此，一九九五年八月二十四日，我在紐約市的半島酒店組織了一場《Vibe》峰會，討論嘻哈音樂界的現狀。我請來克拉倫斯·阿凡特（Clarence Avant）、阿塔拉·沙巴茲（Attallah Shabazz）、馬雅·安傑洛（Maya Angelou）、柯林·鮑爾（Colin Powell）將軍和其他業界佼佼者與查克·迪（Chuck D）、吹牛老爹（P. Diddy）、凡夫俗子（Common）、德瑞博士（Dr. Dre）、妙手佛迪（Fab Five Freddy）、修格·奈特（Suge Knight）、Q-Tip、聲名狼藉先生（Biggie）等人展開對話，希望他們宣揚停止街頭鬥毆事件的理念，且希望歌手們能為自己創作的音樂負責。我的另一個目

標是讓饒舌歌手們彼此對談，面對面達成一些共識，沒有讓媒體從中點燃戰火。

研討會上，音樂製作人（也是我最好的朋友）克拉倫斯‧阿凡特提到：「天賦就是力量……你必須善用天賦，讓你從中受益，而不是用你的天賦摧毀自己。」麥爾坎‧X的女兒阿塔拉‧沙巴茲教導我們：「我們必須養成自愛的習慣──簡言之，這是為了確定當我們取得權力時，我們會擁有責任感。〔不要出現〕報復性的情緒，〔或〕容易憤怒、生氣或發飆。〔因為〕這意味著有人會知道該怎麼惹惱你。如果你生氣了，他人隨時都能惹毛你。」死囚唱片公司（Death Row Records）的傑克‧羅伯斯（Jake Robles）也在研討會上說到，他「從未見過一張唱片能讓人殺人」，但〔他的確〕見過貧窮使人死亡。〔他〕見過毒品會驅使一個人去殺人，也見過有人為了吸毒去殺人，並千方百計取得毒品。」傑克在峰會結束一個月之後遭到槍殺。

媒體美化了這些敵對情況，但當年輕的孩子們被捲入其中，他們卻只能獨自承擔責任。

我知道這個研討會並不能完全解決所有問題，但它在嘻哈界開啟了一道展開對話的大門，並在一個黑暗時期提供了一些希望和觀點。我們在峰會上分享的訊

息觸動了一些歌手，隨著時間過去，我意識到這對他們的事業——最重要的是，他們的生活——產生了積極的影響。我想讓他們知道，雖然名譽、金錢和暴力可能會給人帶來一種暫時取得權力的虛妄感，但這種權力不會永遠存在。

約莫在一、兩年後，圖帕克和聲名狼藉先生也都跟著相繼離世。這讓我非常沮喪，尤其是我曾與這些孩子們親身相處過。

我永遠不會忘記這些逝去的靈魂。

在接下來的幾年裡，《Vibe》雜誌的高層發生了很多變化，公司整體的願景開始出現分裂。即使這個夢想沒有持續下去，我也不認為它是一個失敗的作品，因為它讓我在一個沒有其他人關注這些事件的時期，與街頭的脈搏相連結。

二〇一八年，美國告示牌發表了一篇文章，聲稱「《Vibe》雜誌是當今美國文化的第一個真正的家園。在全美各地知名的廣播電臺將自己打造成以『嘻哈和R&B』為主流的音樂電台、在電視節目、電影和廣告經常播送嘻哈音樂，以及在主流出版物將有色人種放上封面之前，《Vibe》雜誌的出版，讓許多人相信很快將會產生一個嶄新與多元文化的主流。

我有幸能夠進入嘻哈界，一個鮮少有人能夠涉足的地方，因此有機會以積極

正向的態度與音樂產業連結，去呈現我們的文化，而不是以商業化的運作模式去呈現。它同時也為我這樣的人提供了一個與年輕人能夠直接交流的管道，這些孩子可能從來沒有機會聽到像我這樣的人的聲音——這個人與他們在相同的環境中長大，能夠體會到他們的痛苦和掙扎。我能夠藉由分享我的個人經驗，告訴他們為什麼幫派和暴力不可取。很多這樣的孩子在他們的生活中從來沒有一個榜樣可以學習，由於他們看到媒體美化了黑幫饒舌環境的墮落，他們便向這樣的環境靠攏，並被教導這是他們唯一的夢想。

雖然雜誌的最終結果不盡如人意，但我知道，如果我阻止自己追求那個夢想，就永遠不會有一個像《Vibe》這樣的雜誌出版。另外，《Vibe》雜誌為有色人種登上雜誌封面打開了一扇門，為年輕的嘻哈歌手們開啟了另一扇窗，讓他們能夠看到主流媒體之外，還有另一個更為全面的嘻哈文化觀點。最重要的是，雜誌讓各界展開的對話，也有機會讓眾人看到。

遠大的夢想帶領著我達到超乎我所能想像的高度，我驚訝於自己的能力竟可以延伸到很多不同的面向。當然我並不知道這些抱負會把我帶往哪裡，但在某種程度上，很高興自己對這一切剛開始是毫無頭緒的。因為如果預知會成功，那麼

很可能也不會全力以赴，最後只能看到擺在面前的任務有多麼艱巨。在你還沒有開始嘗試之前，千萬不要放棄自己，這點非常重要，所以一定要持續懷抱夢想，並為夢想付出而努力，不要指望夢想能自行完成。但我必須警告你：沒有遭遇重大的失敗，就不會達成偉大的夢想。事情會變得艱難，你會犯下錯誤。再重申一次。我們都是凡人，我們皆會陷入困境，但重要的是你做了什麼讓自己重新站起來。如果我允許自己停留在向下墜落的擺盪之中，那麼我恐怕還待在那裡。同樣的，如果你在第一次嘗試中失敗了，也不要放棄。成功是一個不斷累積的過程；不是一次就能夠抵達終點。剛開始的時候，你會遭遇一個又一個麻煩。贏了一場，又輸了下一場。過了一段時間，「混亂」將轉變為寶貴的經驗。你有更多的機會去贏，也有機會敗陣，或勉強取得成功，但你將有更多的機會把這些經驗轉化為燃料。如果一心只想要贏得獎項或處處謹慎行事，將限制自己去學得更多。

剛進入娛樂圈的時候，我從未以鬆懈的態度去做任何一張唱片，即使這張唱片我並未深入參與也都一樣。我知道認真執行計畫的重要性，因為只要一次做得不好，下一次再有咆勃爵士樂手推出唱片，好萊塢就會說，「昆西沒把事情做好，所以我們的黑人樂手沒有靈魂。」我永遠不會採取鬆懈態度面對一切。現

在，黑人孩子們看到我被提名奧斯卡獎時，他們知道沒有辦不到的事。

你可能無法獨自完成所有的事情，但作為點燃火焰的星星之火，你可能會成為推動改變的動力，你從來沒有想過這有可能辦到，讓每個「第一次」不會成為「唯一的一次」。

想像一下，如果每個人都在等待別人帶頭成為「第一個」，我認為這個世界就會成為一個停滯不前的地方。無論是創作一首新的音樂作品，還是建立一個新的技術平臺，或試圖治癒癌症，或成為任何其他你從未想過的角色，你跟我，我們都有一個位置。即使在創作時，必須承擔風險，然而具備嶄新創作的動力，毫無疑問將使你能夠從同儕之中脫穎而出。如果你在自己的創作領域沒有見到具有代表性的類型，那麼就讓自己去成為改變的力量。不要給自己設限，無論是在追求平等、自由創作，還是其他任何你覺得合適的領域，都要去扮演那些還沒有被填補的角色。通常我們在創作方面面臨的最大挑戰來自內心的改變，因為我們被推拉、擠壓、延展成我們從未想過能夠形成的樣貌和方向前進。

為了避免夢想被自己輕易超越，設定崇高的夢想是很重要的，因為自我實際上面對著各種不安全感。如果我在幼年時期的夢想微不足道，那麼我可能就不會

看到推動自己實現更多夢想的任何價值存在。如果沒有設定遠大的抱負，那麼我不會在六十歲時還去創辦《Vibe》。

我只希望激勵那些追隨我的人去實現它——這裡的「它」意味著任何事情。

願我們的共同努力能夠創造更多的「第一」，而不是「唯一」。

升

F

瞭解人與人之間相處

的價值所在

來到這個篇章，我希望你已經能夠將我分享的課題內化在你心裡，銘記於心了。但是，我必須在此提出警告：如果你依循我前面的指導，卻對於我接下來將要分享的內容不放在心上，那麼這一切都將付諸東流。所以，請聽我說，你需要在自己身上下功夫，就像在你的技能下功夫一樣。正如我的音樂指導老師娜迪亞・布朗傑經常告訴我的那樣，「昆西，你的音樂將永遠反映在你作為一個人的表現上。」如果你不先把你是誰的問題搞清楚，那麼不論你有多少才華──或者你能創作出多少排名第一的歌曲，都不重要。

如果你無法跟周遭的人愉快相處，相信我，消息傳得很快。我已經看到這個行業中有太多有才華的孩子，因為沒有認清這一點而毀掉了他們的事業（和生活）。我得說，你自己個人跟在專業上的努力密不可分。你個人在生活中的所作所為將會影響你在專業生活中的形象，而你在專業生活中的所作所為又會反過來影響你的個人生活。差別就在於你在下班時間做的事情和你在辦公室做的事情一樣重要，甚至更加重要。

你必須對你的創造力保持謙遜，對功成名就保持感恩的態度。當你達到一定的成就時，你的內在可能會開始覺得自己無所不能，但金錢和名聲並不會使你比

　　　　　　　　升 F・瞭解人與人之間相處的價值所在

其他人更優秀。待人處世的基本原則與你的創造性訓練密切相關，這是事實。每次我去參加一個活動或聚會時，我通常會是最後一個離開的，因為我會花時間與任何人和每個人進行深入的交談。我常聽人們說，「你竟花這麼多時間和那個店員交談，真是不可思議」，這個人也許是個服務生，或者其他一般人。我為什麼不能跟他們交談呢？事實上，你為什麼不能這樣做呢？即使他們的工作與你的工作並沒有直接的關聯，他們仍應該受到尊重。這正是與所有人相處美好的地方，人與人之間關係的價值所在。

這個行業和生活中的一切都圍繞著人際關係——最重要的是，你如何對待你遭遇到的人。你只有一次機會建立你的聲譽，而你如何處理在此過程中開展的關係佔了其中很大的比例。我很幸運，周圍的人不僅願意投資我的事業，而且還願意投資我這個人。

我從偉大的樂隊指揮兼鋼琴家貝西伯爵那裡學到，首先必須先了解自己的價值所在，其次才是去思考作為一名音樂家的工作價值。這是一個艱難的學習過程，但回顧過去，它的確改變了我的生活和職業生涯。

還記得我在「升A」篇章中提過，西雅圖對我而言就像是一個音樂啟蒙聖地

嗎？回想當年，我經常從學校逃學，到帕洛瑪劇院、老鷹禮堂的後台和華盛頓社區活動中心瞎混，在那裡有機會一睹爵士音樂家的風采，並趁著他們巡迴演出的空檔從他們身上學習到不少相關知識。當年我只有十三歲，我想我當時應該在他面前表現出我對偶像之一，貝西伯爵。我有幸在帕洛瑪劇院遇到一位我最崇拜的音樂的熱愛，以至於他才樂意將他的所學傳授給我。他並不把我當成是一個乞求幫助的孩子，而是一個需要一些提點、具有音樂潛力的年輕人。

回到那個年代，黑人表演工作者之間的關係就好比親密的家人：他們彼此相互支持和關心，僅僅出於某種不言而喻，宛如家人之間的情感。就我而言，貝西伯爵更進一步承擔下他認為我在生活中缺乏的任何角色──他成為我的兄長、導師、經紀人，等等。他教會了我如何在生活和事業中生存。儘管音樂這一行是個令人血脈賁張的行業，但沒有人能一直保持領先地位。由於他在這一行打滾過，也因此教我在進入音樂這一行之前如何做好準備。「他教導我如何面對人生的低谷，因為人生的巔峰不必再多花費心力，」他說。巔峰是成功的隱喻，低谷也是，表示你必須面對經濟以及其他困難的挑戰。這才是你要學到自我的真正價值所在，而你必須從這裡開始，才能抵達巔峰。他確信我知道該如何面對自我的挑

戰，無論我處在人生的巔峰還是低谷，因為沒人能夠保證人生永遠處在頂峰。

六〇年代初期，當時我正努力籌組自己的大樂隊，他總是在一旁支持著我。

他曾經為我簽署了一筆貸款，從銀行預支了五千五百美元，儘管他不知道我什麼時候能夠把這筆錢償還給他。他知道透過這一切，都是一次學習的經驗，而不只是對我的施捨。

其中最困難的一課就是「秉公無私」。他讓我和我的十八位樂隊成員在康乃狄克州的哈特福德，代替他的樂隊為黑人聖堂組織演出。經紀人原本預計可以賣出一千八百張票，卻只賣出七百張。演出結束後，我拿走了應得的錢，正準備發放酬勞時，貝西突然現身並說道：「你得支付經紀人一半的錢。他把你的名字放在前面，沒有賣出預期的票。不是他的錯。」

「沒開玩笑吧？」我問。

貝西回答說：「你的名字印在海報上，卻沒有吸引人潮前來。那不是他的錯。你下次很可能再遇到這個經紀人，得把酬勞一半的錢給他。」

雖然我把錢給了這位經紀人，但內心卻很氣憤，因為我需要那筆錢，也是我辛苦賺來的。但貝西「秉公無私」的想法卻令我覺得不公平。即使這是我掙得的

錢，再簡單明瞭不過，貝西卻告訴我我不能動用它。老天，你肯定認為我瘋了，但我不敢回嘴。我實在太敬重他了。

事後看來，我才意識到他這麼做的原因。經過這一次教訓之後，他教會我成為一個嚴明公正的人的重要性，如此才能成為一位講誠信的商人和音樂家。我本來可以拿走這筆錢，因為根據簽訂的合約我有權這麼做，但因為我的名號沒有達到預期的效果，以經紀人的最大利益做為考量才是正確的做法。貝西要我秉公無私地對待他人，即使這意味著我會吃虧。

儘管在這次事件之後，我再也沒有跟那個經紀人有機會一塊合作，但事實就是如此：別為了求得回報而去做一件事。你之所以做這件事，那是因為這是正確的事。你可能感覺不到你從中得到了什麼，但這正是重點所在。你不是為了自己才這麼做，而是因為它是正確的。如果你需要進一步證據說明為什麼你應該要這麼做，我將進一步解釋。除了不要為了求得回報去做一件事，因為它本身就是正確的事之外，還會替你帶來與人之間建立更有意義的關係，從長遠來看，它會為你省去很多麻煩。

我在〈Ｃ調〉篇章中曾提到我在為「自在簡單」的巡演籌組樂隊時，我知道

貝西的樂隊裡有幾位絕佳的樂手，我可以輕易將他們其中幾個人挖角到我的樂隊來，但是我不敢這麼做。貝西對我很夠義氣，我可不打算在背後捅他一刀。保持對一個人的信任是你能做的最有價值的事情之一，當你建立起這樣的信任關係時，你終生都能維持這種信任。

儘管我從來沒想過藉由與人之間的長遠相處，從他們身上要獲得什麼好處，但由於我維持這種絕佳的人際關係，工作機會自然源源不絕找上我，例如當法蘭克·辛納屈在一九六四年邀請我替他和貝西伯爵樂隊合作的專輯擔任編曲時，我就像是中了頭彩。正如我在〈升 C〉篇章中所提到的，法蘭克希望找我來替他的唱片編曲的原因是，他在一年前聽到了我替貝西編的曲子。你覺得如果我在貝西要我把賺得酬勞的一半交給哈特福德的那個經紀人之後，一直在生他的氣，還能夠有機會再度和貝西合作專輯嗎？我不這麼認為。與法蘭克和史普蘭克（貝西的暱稱）合作是我參與過最特別的經歷。好處除了與這些音樂人合作最後成為家人一樣之外，我們最終一起創造了歷史，〈帶我飛向月球〉成為第一首在月球上播送的歌曲。我必須將這個特殊的榮耀歸功於我的導師貝西，他大可不必理睬我，讓我一蹶不振，卻願意給予機會提拔栽培我。

也正是因為他的緣故，我有幸與傳奇人物艾拉‧費茲潔拉一起合作共事。我們一塊製作《艾拉與貝西！》（Ella and Basie!）這張專輯，製作人是大名鼎鼎的諾曼‧格蘭茲（Norman Granz）。在這張唱片之後，我和艾拉接著又有多次合作的機會。關於如何與人建立具有意義的關係，進一步帶出工作的意義，相信我已經舉出不少例子，這類例子也不勝枚舉，無論從個人還是專業的角度來看，都為我帶來相當大的幫助。

除了建立與人之間關係的重要性不容忽視，與他人建立強大的個人連結的能力，讓你能夠在這類合作關係中產生更深的忠誠感，並建立起志同道合的情誼。

例如，多年來我一直與同一批音樂家合作，而這些音樂家除了有些時候很難搞之外，他們可以說是真正的性情中人。你可以從音樂中感受到這一點。我十分瞭解我旗下的樂手，因為如果我不瞭解他們是什麼樣的人，那麼當然也不會知道他們會做出什麼樣的音樂。我在製作麥可‧傑克森的專輯時，由於先前累積的良好人脈基礎，使我找來音樂圈最優秀的樂手。正如之前所提，他是來自沃姆斯的魯德‧坦普爾頓堪稱最偉大的詞曲創作者，同時也是我所認識最偉大的音樂人。和他合作的整個經歷讓我們彼此樂在其中，此外，你不可能和一個完全處不來的人

升 F‧瞭解人與人之間相處的價值所在

坐在一起聽八百多首歌曲！他這個人不講太多廢話。我們對彼此保持著十分真誠與坦白的態度，互相交換強烈的意見和批評，從來沒有「對彼此不滿」，在英國俚語中也就是「勃然大怒」的意思。我一直很幸運能與這個行業裡的佼佼者一起合作，更幸運的是，我能與他們成為我的音樂大家族裡的一份子。當你和你尊重的人一起工作時，你很自然會與他們的人際網絡建立起連結，你的人脈也就在此基礎上建立起來。

一九八四年，當《顫慄》這張專輯席捲全球時，我去看了貝西，當時他正在洛杉磯的守護神劇院演出。我萬萬沒想到這是我最後一次見到他。他已經八十歲了，坐在輪椅上。音樂會結束後，他被推著來到後台找我。他睜大了眼睛，伸手抓住我的胳膊，喊道：「老天，你和麥可創下唱片大賣的佳績，我和艾靈頓公爵做夢也想不到。你聽到我說的嗎？我們連想都不敢想！」

貝西打從我十三歲起，就一直提攜我。我低下頭望著坐在輪椅上的他，就像看著我們過去三十七年來這段漫長的忘年之交，這一切就發生在西雅圖的帕洛瑪劇院，打從我凝視著聚光燈下的他開始。對我而言，得到他的讚賞比起任何名利和財富都來得重要。榮譽和獎項都是身外之物；錢財來來去去……可是我再也找不

到第二個貝西伯爵。

當生活不斷迫使你前進，你自然帶不走一切，但貝西提醒我莫忘了自己的源頭：我的父親、我的爵士樂啟蒙、我的過去和我的耿直。當我在音樂這一行獲得了更多的肯定時，早期結交的一些玩爵士樂的朋友們也逐漸跟我疏遠。我希望我們的關係能像以前一樣——有趣、自在、輕鬆、不做作——但卻還是逐漸跟他們漸行漸遠。絕不能讓一件小事毀掉一段長久的友誼，貝西很清楚這一點。他的愛是無條件的。他總是為我感到驕傲，不管我取得了什麼成就，也不管我想製作什麼風格的音樂。他就是一直支持著我，我也一樣需要他的支持。他對我而言就像是一個王者。當我低頭看著坐在輪椅上的他時，我知道他正逐漸凋零。我能從他的眼睛看得出來。我說：「謝謝你，史普蘭克。」我給他一個擁抱，轉身離開，趁他沒看到我的眼淚前，躲進了更衣室。

貝西分享的經驗至今仍深植在我的心裡，每當我面臨選擇簡單的解決方法或是做出更困難（也更正確）的決定時，我總會想起他。我永遠感激那個曾經出現在我生命中的人，我想如果沒有他，我不會是現在的我。

這很有趣，我的摯友，黑人教父克拉倫斯‧阿凡特曾經開玩笑說，如果我有

　　　　　　　　　　升 F‧瞭解人與人之間相處的價值所在

二十七美分，我會捐出二十五美分。他曾寫道，他「從未遇到過這樣的人：當他一走進房間，就能讓經驗老練、頭髮花白的商人彼此相擁。」

我知道我的行為讓我有時顯得可能太過「柔軟」，但這世上再多的金錢都不能用來交換我做為一個正派人的願望。我說這些並不是為了自吹自擂，而是想提醒，在堅持道德準則的同時也能享有成功的可能。我知道當你覺得自己孤軍奮戰追求目標時，很容易忽略它們。相信我，我知道做正確的事並不總是受到公開的讚揚，但你在無人注視的情況下所做的事，是你建立生活和事業的基礎。基礎如果建立扎實，你將跟隨時間走往盡頭。但是如果根基建立在沙堆上，時鐘還沒敲響十二點，你將隨之往下沉淪。

當然，我很可能會因為選擇走正道而損失了金錢或是機會，但同時這也會幫我省去很多麻煩。無論你是相信上帝、因果報應、或是吸引力法則，還是什麼都不相信，這些信念的共同點都是，當你根據這些原則行事時，你將會吸引那些跟你有著類似信念的人。當你不去善待他人時，他們也會對你以牙還牙。當然這條規則也有例外，但絕大多數情況下，它的確是如此。明白這個事實之後，讓我知道如何避開那些不把我的最大利益放在心上的人，與他們做出糟糕的交易。誠信

行事能讓你脫穎而出。隨波逐流、按照別人的方式做事容易得多；要想違背常規，按照道德準則行事則困難多了。

這個篇章除了談到為人處世的倫理道德之外，我這一生中遇見許多在各方面擁有傑出成就的成功人士，他們都是那些掌握了人與人之間相處的關係，並與對方擁有真誠連結的人。最重要的是，他們往往是因為某個人的特質而去認識對方，並不是因為對方為他做了什麼。我從一位終極夢想家，以及一個願意無條件付出的朋友史蒂夫·羅斯（時代華納前首席執行長）身上學到的最難忘的一課是：「人可以做牛做馬，但不要成為一隻豬。」你不能把人當成用完即丟的東西，因為⋯⋯他們不是。

事實上，我仍和我在八〇年代創立的「殺手Q團隊」的大多數音樂家合作至今。人們能為我做的事遠比在工作與事業合作關係之下更多。你知道嗎？這是我們社會中所存在最大的問題之一。我們將個人簡化為一個數字和一個職位。在社交活動中遇到某人時，我們通常會問對方的第一個問題無非是「你從事哪一行？」

你對於事業或是工作夥伴的真正瞭解有多少？他們有孩子嗎？他們的興趣是

升F・瞭解人與人之間相處的價值所在

什麼？如果你不知道答案，那麼是時候該對他們多一些瞭解。我通常首先會詢問我的合作夥伴關於他們認為自己是誰的各種問題，因為我真的很感興趣。我最喜歡問的一些問題是「你來自哪裡？」或是「你在哪裡出生？」如果沒有這些情感背景作為交流，你不過只是在跟他們進行交易。

你現在應該已經注意到，和我一起工作的大多數人都有暱稱。這麼一來，它會自動建立起一種人際關係，並且打破任何工作上所帶來預先存在的障礙。這讓我與人之間的互動方式變得自然，以至於我經常忘記和他們之間的關係，直到有人指出來。找到與人連結的獨特方式，你會發現與他們之間的交流將帶來更豐富的收穫。我經常被問到：「你怎麼能夠結交這麼多朋友？」簡單地說，我盡量不做壞人。

就我個人而言，我會有意識地決定只與真誠和值得信賴的人合作。事實上，在我有幸與法蘭克・辛納屈和雷・查爾斯共事的那些年裡，我們之間從來沒有簽過任何的合約：我們只信守彼此間的承諾，握手談定就成。知道彼此可以全心全意地信任對方，這是最美好的事情。我很重視承諾，對他們來說也是一樣。我們從不違背彼此間的承諾或公開樹敵，那是因為我們重視彼此和互相尊重。我知道

不簽訂合約的合作關係不見得適合每個人，但這是最重要的基本原則。你必須言出必行，認真看待你所說的話。我知道與那些明顯肯花時間對自己負責的人和不願擔負責任的人，兩者一起工作的區別。同樣的道理也適用於我的昆西‧瓊斯製作公司（Quincy Jones Productions）所雇請的員工，我們就像一家人一樣。這並不意味著我們總是每天能夠快樂相處，但在一天結束的時候，我的身邊總圍繞著我知道自己可以信賴的好人。

在此我就不指名道姓，我遇到過許多我選擇不再與之合作的人，因為他們不論是在片場或錄音室都向我展現了他們的真實面目。你只有一次建立聲譽的機會，我看到很多人甚至在他們有機會建立良好關係和機會之前就毀掉了它們。你可能會發現，在你的工作中，特別是在創意這一行，世界很小，原本互不相識的兩個人，通常最多只需要六個人就可以將某兩個人連結起來。不管你信不信，人們向來喜歡談論彼此，他們也會談論你，不論是好是壞。希望這段章節能讓你避免因為你的行為而毀掉一段關係，或者重建無法挽回的聲譽。

在現今不把承諾當一回事的文化裡，這可不是鬧著玩的。

儘管社交媒體有很多積極的用途，但它的缺點是由於網路上的互動太多，我

們失去某種人與人之間緊密相連的關係。我們很容易躲在螢幕後面並表現出與外在角色不同的行為，因為這看起來並不會產生什麼後果。但不管你是否看到，行為確實會引發後果。也許不是現在，也許不是明天，但最終會顯現出來。無論我們在人際關係上被拉得有多遠，永遠不要忘記你的內在是誰，永遠不要忘記人性這一塊。

沒有誠信的行為可能只會帶來一定程度的後果，但行為所引發的後果總會後來追上。你所要做的就是多閱讀或觀看新聞，以見證這種情況的發生，比方曾經受人尊敬的人因為一時做出錯誤的決定而導致不良的結果。你必須為自己個人的行為承擔後果，我保證，當你需要他人助你一臂之力的時候，那些曾經鼓動你做出錯誤決定的人也不會待在你的身邊。

我希望你能投入必要的努力，建立起以真誠和互信為基礎的事業，而不是試圖去迎合任何特定時刻流行的事物。就像我之前說的，如果你從不打算離開，你就永遠不需要東山再起，而建立在堅實道德基礎上的職業生涯，將允許你這樣做。這是一場馬拉松，不是短跑賽。不要因為你想從別人那裡得到什麼就對他們好。善待他人，只因為這是正確的事。永遠要先從自己做起，因為只有這樣，你

才能成為更好的音樂家、創意人士、執行長，或任何你想成為的人。做出讓你自豪的決定，如果這給你帶來了一個積極的機會，那很好。如果不是，那麼至少你問心無愧。我告訴你，當你知道自己是透過真實的努力而獲得成功，而不是透過欺騙或是以不道德的方式取得成功時，這些成功總能夠替你帶來更多回報。

所以，我將再一次藉由娜迪亞‧布朗傑教給我的啟示來結束這個篇章：「你的音樂將永遠反映在你作為一個人的表現上。」

　　　　　　　　　　升 F‧瞭解人與人之間相處的價值所在

G
調

分享所學

傳奇小號手克拉克・泰瑞（Clark Terry）是一個特別的人，他體現了做為一名傑出的音樂家和無私奉獻的人意味著什麼。克拉克，或稱賽克（Sac），我們過去經常以此互相稱呼（賽克是 sack-a-doo-doo 的簡稱！這是我們咆勃爵士樂手對於幽默感的展現），他無疑是最佳的小號手之一，並且他對後輩提攜的熱情是他對這個地球最大的饋贈。他改變了我、邁爾士・戴維斯以及賀比・漢考克的人生，以及其他受到他所提攜的後輩的生命。他在我年輕時就對我的自信心與職業生涯有著深遠的影響，作為我的小號啟蒙老師，他給予的鼓勵一直激勵著我，甚至在他二○一五年去世後，我仍深深緬懷著他。在他整整九十五個年頭的人生之中，他教會了我最特別的一課：師徒關係的重要性，作為一位導師和學徒，這種共生關係具有改變生命的力量。

我將告訴你更多關於克拉克如何教會我這一點的事，但首先我想專注去談為什麼這種師徒關係如此重要。

不管你想從事的領域是哪方面，最初的幾步開始往往最令人生畏，因為你必須面對一個陡峭的學習曲線，並在沒有任何經驗的情況下樹立自己的權威形象。就我而言，我一開始並不具備任何音樂的相關知識，因此必須向那些走在我之前

　　　　　　　　　　　　G 調・分享所學

的人學習，盡可能從他們那裡吸取知識，以少走些冤枉路。娛樂產業經常將成功描述為一夜成名，卻不太去描述取得成功是需要仰賴錯誤的積累。所以，當你看著一個人心想，「他擁有豐富的經驗，」或是「她超級成功，」這意味著他們不知道累積了多少的錯誤，才能夠到達他們現在的位置，你需要的是擁有同樣犯錯的機會去做同樣的事情。你的身邊需要有人可以提醒你「不要那樣做，因為我們在二十年前就已經那樣搞砸了」，如此可以使你免於職業生涯終結或使生命受到危及的下場。他們都是你的導師。

除了其他好處外，師徒關係讓我能夠快速實現自己的目標。我沒有把時間浪費在四處尋找答案上，而是能夠從那些已經經歷過痛苦的人聽取建議。即使他們沒有所有的解決方案，但他們的指導也可以作為幫助我們起步的起點。

既然你無疑將會面臨艱難的決定和困境，你的導師可以幫助你渡過他們已經走過的難關。

如果不是這些音樂巨人將我扛在他們的肩上，幫助我看到並取得比起自己所能夠想像的更多成就，我不相信我現在會在這裡。這些人生導師對我的教導經過一點一滴的累積，灌輸給我一種信念，這些信念有時恐怕連我自己都不具備。最

重要的是，我的導師們就像是一個重要的指標，每當我偏離軌道，他們總會把我拉回正軌。

反過來看，成為導師和擁有導師一樣重要；如果有人願意把你扛在他們的肩上，你也應該有責任去為別人做同樣的事情。如果上帝賦予你任何一個方面的天賦，你必須要善用自己的天賦並把它傳遞下去。充分發揮你的天賦，它帶來的影響力將有助於在幾個世代之間建立更強烈的連結，同時也向個人灌輸一種信念，它具有改變人類的力量。如果我們有足夠多的人願意互相扶持，而不是互相詆毀，那麼代溝這種東西根本不會存在。正如那句古老的諺語所說，「青年是我們的未來」，我們需要對他們進行投資。

師徒關係通常被認為需要一個正式的形式，但我保證你不需要任何特殊的技能就能擁有一個導師，或成為一個導師。導師就是那些能從你的眼中看出你的疑問或希望之光的人。如何成為一名導師並沒有什麼規則可循，只需要記住一件事，那就是你必須對讓他人的人生有所不同一事，抱以真誠。這件事沒有任何秘訣。很多時候，一個人所需具備的只是一種信念，就我而言，克拉克・泰瑞對我的信心讓我受益匪淺。正如深受到喜愛的爵士貝斯手克里斯蒂安・麥克布萊德

　　　　　　　　　　G 調・分享所學

（Christian McBride）所言，克拉克「教導了成千的學生，而這些學生再去教導其他成千的學生，依此類推。」只要一個簡單的舉動就能產生深遠的影響，所以不要低估你能給予那些你接觸到的人所為他們帶來的一切。

好了，既然我分享了我為什麼相信師徒關係的力量，那麼請繼續聽我講述我的親身經歷：一段克拉克如何成為我的導師背後的故事。

正如上一個篇章中所提到的，年輕時我經常在西雅圖當地劇院的後台閒晃（沒錯，我的舉動當時並未受到制止），當初只不過為了想看看巡迴演出的音樂家們都在做些什麼。從他們說的行話到他們的演奏，我照單全收。當時是一九四七年，電視還沒有開始真正普及的年代，在聽得到音樂的地方閒逛是我唯一有機會能瞭解東岸最新音樂曲風的機會。所以，當貝西伯爵樂隊那一年在帕洛瑪劇院進行為期一個月的常駐演出時，我每天晚上說什麼都要前去那裡朝聖。克拉克是貝西樂隊的小號手，由於廣播電台經常播放克拉克演奏的樂曲，小城裡每個人都知道他是個名氣響噹噹的小號手，因此潛入後台彷彿可以更貼近我的音樂之神一點。我一個骨瘦如柴，年紀只有十三歲的孩子，只想看看他能否給我一些建議。

每天晚上，我都會前去劇院聽樂隊演奏，再目送他們離開，直到有一天，我鼓足

勇氣走近克拉克，問他是否願意教我如何正確地吹奏小號。

他考慮了一會兒我提出的問題，很快便得出結論，認為這件事應該不可能辦到，因為他通常在劇院演出到很晚，接著又得到俱樂部表演到半夜，然後要到凌晨才能回到飯店，在白天補眠，直到晚上再重複一樣的行程。

接著他思索了一會兒，重新考慮半响。「嗯，你去上學的時候，我在睡覺。我工作的時候你在睡覺。我們要怎麼解決這個問題？」

儘管我知道機會渺茫，但我知道這是我唯一的機會，所以我必須盡快想辦法。「那麼，我可以早起，在上學前幾個小時來找你。」我回答。

令我驚訝的是，他竟同意我的提議。第二天早上六點。他剛睡著不久，我就來到他的旅館房間門外，敲了敲門，把他叫醒。

一整個月來我每天都去找他，他把所知道的一切都教給我，從技巧風格到腹式呼吸。以前我在吹奏小號的時候，我的嘴角經常流血，因為我的小號拿錯了方式吹奏，所以他會抓住小號說，「不，孩子，把它放在這裡，」他會把小號放在嘴唇上示範。他教會我很多東西。就在克拉克準備和貝西離開我們的小城前去參加下一場演出前，我來到他的旅館，對他說：「泰瑞先生，我也學會了寫曲，如

　　　　　　　　　　　　G調・分享所學

果你能聽聽我的第一首編曲，我會很感激的。」

「我現在得走了，你把它交給我，等我們到了舊金山我會找時間聽看看。」

等他到了舊金山之後，他把曲子交給貝西，問他是否「還記得那個在西雅圖常在後台附近閒晃的孩子」。貝西說他還記得我，願意嘗試演奏我的曲子。他們不只演奏了我的曲子，儘管他們工作疲累，克拉克也非常相信我的潛力，當他再度回到西雅圖演出時，他把我的曲子還給我，對我說了一些鼓勵的話。「孩子，你的曲子犯了幾個錯誤，但我可以告訴你，你很有創作天賦，總有一天會成為一個重要的人才。」

「你真的這麼認為？」

他回答說：「沒錯。」

他對我的信心激發了我繼續作曲的決心。正如我在〈B調〉篇章中提到的，那首我取名為〈來自四風〉的曲子最後讓我在萊諾‧漢普頓的樂隊中獲得了一個夢寐以求的位置，並獲得了一張離開西雅圖的機票。

一九五九年，距離我和克拉克在旅館的小號演奏課程十二年之後，他和長號手昆汀‧傑克遜（Quentin Jackson）離開了艾靈頓公爵的樂隊，加入我的「自在

簡單」巡演陣容，我簡直美夢成真。這確實是我一生中最大的榮耀，我想讓克拉克為我感到自豪。

即使在目睹了那次巡迴演出的失敗之後，他還是堅持留下來。他不僅是導師、老師，還身兼我在音樂上的夥伴；同時，他也是朋友、一位父親和終生的靈感源泉。

我經常回想起當年在西雅圖，我鼓起勇氣上前詢問克拉克可不可以教我吹奏小號那一天的情景；我永遠對他願意在一大早原本可以補眠的時間指導我吹奏小號的行為懷抱著感激。他相信我的潛力，也很體貼地鼓勵我。他一直以來的支持給了我希望，讓我抱持有一天能像他一樣成功的渴望。克拉克對於後輩的提攜並沒有在我身上停止結束，他指導了一代又一代的爵士音樂家，帶來了深遠的影響。而且自始至終，他從來沒有向學生收取過費用。

二〇一四年，我參與製作一部名為《心靈樂手》（Keep On Keepin' On）的紀錄片，片中著重在介紹克拉克作為一名小號手和成為早期美國爵士樂先驅的過程，以及他對鋼琴家、作曲家、教育家和唱片製作人賈斯汀・考法蘭（Justin Kauflin）的指導。電影本身就已經相當精采，而背後的故事更是鼓舞人心。

克拉克在教導我吹小號多年後，我們仍然保持著親密的關係，一起在專輯和音樂會中演奏，他對我人生仍有著深遠的影響。來到了二十一世紀初，我不幸發現，這一代年輕人並未意識到克拉克和他同時代的人，對美國的音樂所做出的不可思議的貢獻。我並不樂見學生們並沒有被教導或領會爵士樂和藍調的歷史價值，而想為此做點什麼。於是我決定和史努比狗狗製作一張饒舌唱片，加進克拉克擅長的「咕噥」（Mumbles）（一種擬聲吟唱方式，後來成為他的標誌性唱腔）式表演。我認為這將建立起老一輩樂手跟年輕一代之間的完美橋樑，畢竟嘻哈源自於咆勃爵士樂。

唱片錄製計畫經過一年多延宕，我和公司的亞當·菲爾（Adam Fell）一起抵達阿肯色州小石城機場後接到一通電話，確認史努比不幸扭傷了腳踝，無法成行。我們原本準備放棄整個計畫，但我們沒有跳上飛機，而是繼續開車前去派恩布拉夫（Pine Bluff）探望克拉克和他的妻子葛溫。少了史努比，我們也就沒有什麼緊迫的工作待完成；所以，原本應該忙著籌備唱片，最後卻忙裡偷閒，多了空檔。見到了克拉克之後，他把我介紹給他的新學生賈斯汀·考法蘭（還有他的導盲犬坎迪），並請賈斯汀為我彈奏鋼琴。這個孩子擁有優秀的琴藝，他精通彈

奏，演奏技巧十分具有渲染力，儘管他從十一歲起便失明。

克拉克還把我介紹給他另外兩個來自澳洲的的訪客——導演艾倫·希克斯（Alan Hicks）和攝影師亞當·哈特（Adam Hart）——還有他們出色的製片人寶拉·杜普雷·佩斯曼（Paula DuPré Pesmen），他們正在共同製作拍攝一部關於克拉克的紀錄片。

那天晚上，他們邀請我到他們的拖車，這件事促成我從那時起擔任起聯合製片人。

紀錄片導演艾倫·希克斯和我分享他的故事：

我在高中並不是表現最優秀的學生。事實上，我可能還是學校裡表現最差勁的學生之一。在偶然的機會下，因為看到一個孩子打鼓，而開始去學打鼓。某天，一位老師說他要組一支爵士樂隊。我一直在拼命練習打鼓，這件事改變了我，它變成了一種紀律。從那以後，我就迷上了打鼓。二〇〇二年，十八歲的我從澳洲搬到了紐約的布魯克林。我想要置身每個爵士音樂家都渴望前去的地方。

我在飛機上，讀了《Q：昆西·瓊斯自傳》（*Q: The Autobiography of Quincy Jones*），

其中有一章是由克拉克・泰瑞所撰寫。我來紐約的時候並沒有什麼計畫，申請了很多學校，最後被威廉帕特森大學（William Paterson University）錄取，進而開啟音樂學習之路。我在這裡擁有一段不可思議的經歷，但一年後我破產了，所以訂了一張返回澳大利亞的機票。我當時的老師是已故的偉大鋼琴演奏家詹姆斯・威廉姆斯（James Williams）。當我告訴詹姆斯我要返回故鄉時，他邀請我到藍調爵士俱樂部（Blue Note Jazz Club）聆聽奧斯卡彼德森三重奏（Oscar Peterson Trio）的音樂會。他知道我不會錯過任何一個觀看他們演出的機會。我走進去，他讓我坐在克拉克・泰瑞和他妻子葛溫旁邊。我對於能夠坐在一位當今的傳奇人物旁邊，感到萬分榮幸。克拉克轉向我說：「你肯定是艾倫。詹姆斯跟我說起過你，他說你很會演奏。我覺得你返回家鄉不是個好主意。你應該在這裡專心學習，夥伴。」我還沒來得及思考，他就邀請我一周後去他家吃飯。他知道這個時間點我早就應該離開美國，但我不可能錯過這個千載難逢的機會，於是改了航班。那天飯後，他對我說：「下個星期你過來吃晚飯，帶上你的傢伙。」在這之後，我花了數千個小時在克拉克的樂隊裡演奏，和他一起周遊世界巡迴演出。即使那天晚上我在藍調爵士俱樂部已跟他有過一面之緣，但這輩子都會珍惜這樣一個機會。我

相信賈斯汀，在電影中與克拉克演對手戲的那個學生，也有同樣的感覺。這是我第一次負責一部電影的拍攝。我從克拉克身上學到如何作為一個領導者。他教會我如何組織一支樂隊，讓身邊圍繞著優秀傑出的團員是很重要的一件事。他告訴我：「優秀傑出的團員能夠更加襯托你的聲音。」他還教會我跟隨自己的直覺，溫和地推動人們朝著他們最佳的工作表現的方向前進，並以身作則。我試著把這些都融入電影裡。當我開始拍攝時，我沒有太多可以參考的經驗。因為我以前從來沒有拍過電影，基本上必須利用我從音樂演奏中學到的經驗，也就是我從克拉克那裡學到的一切，來拍攝他的紀錄片。我發現電影製作和爵士樂之間有許多相似之處。兩者在許多方面都很依賴直覺。爵士樂是一種即興的音樂形式，非常講究結構，就像一首歌需要開頭、中間和結尾。有時候當我在剪輯影片時，我的腦中會浮現一個場景。我會去聆聽腦海裡的畫面，就像在聽一首歌。整部電影我都是用這樣的方式去拍攝。克拉克曾經告訴我，當你覺得你的神經開始緊張，你內心的一切都在告訴你不要上台表演的時候，你更應該上台，因為那時候你也將會對自己更加瞭解。他說：「擁抱緊張。」這就是我在這部電影中試著去做的。

《心靈樂手》獲得了超過十四個獎項，包括翠貝卡電影節（Tribeca Film Festival）的最佳紀錄片獎。但最重要的是，紀錄片為克拉克的故事提供了一個跳板，讓我們看見他對於提攜後輩的熱情，也讓更多人受到感動。我們已經在各教育機構進行了數以百場放映活動，並與學生們分享難得的課外教學。我們希望能夠將克拉克與我、賈斯汀、艾倫以及其他有幸在他的指導下學習的門生所分享的經驗，全都傳遞到廣大群眾的心裡。

紀錄片進一步證明了師徒關係並非總是單向的。真要說的話，很明顯，賈斯汀教給克拉克的，如同克拉克教會賈斯汀的一樣多。在拍攝過程中，克拉克因糖尿病而失明，經歷了一段艱難的適應期。而賈斯汀分享他在七年前因滲出性視網膜病變而失明的經歷，確實為克拉克提供了另一種幫助。賈斯汀傳達了音樂如何作為一種整體的表達形式，同時也幫助他適應以前能做到，而今卻做不到的事。

克拉克、賈斯汀和我都擁有「聯覺」這個特殊的感官能力。其中一個感官或認知會誘發另一個感官或是認知迴路的自動觸發。例如，當我們聽到音樂時，我們會看到相應的顏色。憑藉我們與克拉克之間師徒、聯覺和音樂方面的共同關

係，於是我將賈斯汀簽入了昆西・瓊斯製作公司旗下，形成一個完滿的故事。有

人說「巧合是上帝的匿名安排」，而我想不出一個更合適的總結來描述我們之間

的邂逅。

克拉克對音樂和人類的深刻影響是無法用語言來描述，但我會盡我所能。他

是ＮＢＣ《今夜秀》的第一批黑人樂手之一，他為該節目演奏了十二年；最重要

的是，他還是一位導師。克拉克打破了種族間的藩籬，為音樂家們敞開了一扇大

門。一九二〇年，他出生在密蘇里州聖路易市一個赤貧的家庭，家中有十一個孩

子。他的母親在他七歲時去世。十歲時，他聽了艾靈頓公爵樂隊的音樂後，就愛

上了小號的聲音。由於買不起小號，他去了垃圾場，用煤油漏斗、軟管和鉛管

（後來他才知道鉛管有毒！）最後還是他的鄰居們注意到他對小號的興趣，大夥

湊齊了足夠的錢，買了一個真正的小號，使他轉向了爵士樂發展。

你能想像如果他的鄰居勸阻他不要吹小號會是什麼結果？克拉克還曾在談到

我們的關係時說，「你知道，我不禁想…如果當初我說，『孩子，把那些樂器放

回架子上，算了，做點別的吧。』會發生什麼事嗎？我甚至連想都不敢想。」

我也不敢想像打從一九四七年，十三歲時的我提出向他拜師學習小號的那一

刻起，直到二〇一五年他嚥下最後一口氣，克拉克都向來秉持著把投資年輕的一代作為他的優先考量。我是他收的第一個學生，賈斯汀則是他的最後一個學生。賈斯汀和我相差五十三歲，但克拉克在人生不同階段對我們的信心，對我們來說影響是一樣的。

我希望這一個篇章，以及這部記錄片，能夠充分說明，你們每一個人都擁有非常特別和獨特的天賦，可以與他人分享。儘管克拉克原本在西雅圖停留的時候時間安排得非常緊湊，他還是願意擠出一點時間給我。他放棄睡眠，一大早替我上課，因為他在乎我。他曾經說過：「你可以看出昆西對學習的渴望，他有強烈的學習欲。我能夠給他一些指導，這讓我很開心。這就是觸動我心靈的東西。我可以幫助這個孩子。」我們身後的追隨者就是未來，就是這麼簡單。你不需要成為名人，也不需要有一個廣大的平台接受其他人的指導或藉由這個平台成為導師；說到底就是找一個相信你的人，再找一個你相信的人。

想一個你景仰的人物，然後學習他們所做的一切。為了進一步瞭解在你之前的前輩是如何做到這一點，你可以透過觀察、關注、安靜和傾聽。我一心想要聆聽克拉克對我的指導。對克拉克這樣的大師提出要求需要很大的勇氣，但是，正

如我經常說的，如果你不問，你永遠不會有所收穫。你可能會收到很多「拒絕」，但也許會得到一個千載難逢的「機會」。

我的導師傳授給我的知識陪伴了我一生，所以現在，當某個孩子在演出結束後來到我身邊時，我也會盡可能跟他們保持交流，這是一種特殊的情誼。我並非對一切無所不知，但與那些願意傾聽的人分享我所知道的，會讓我的靈魂微笑。

說實話，我希望在我一百歲的時候，我還是不會得到所有問題的答案，因為學習是成長的關鍵，我總是想要不斷的成長。

多年來，我一直是師徒關係的熱情宣揚者。事實上，早在二〇〇八年，我就和我的兄弟亞瑟聯手，透過哈佛大學公共衛生學院舉辦了一個關於「全國輔導月」的公益活動，分享我們對師生關係如何塑造我們生活的看法。多年來，我一直在盡我最大的努力分享這個訊息，我將持續做下去，因為如果它能觸及哪怕是只有一個人的生活，那麼這一切都是值得的。

如果你跟我一樣年長，我希望我們都能同意，陪伴我們年輕的一輩是非常重要的。我們可以擊垮他們，也可以反過來幫助他們成長。我要強調，我選擇讓他們成長。我甚至願意和他們一起搭便車通往未來！俗話說：「一人獨行走得快，

兩人同行走得遠。」

我會盡我最大的努力，絕不讓那些慷慨投入時間和信任，在我的生活和事業上的人們失望。當我的世界充滿黑暗時，他們會幫助我保持光明。我永遠不會忘記母親死於早發失智症的感覺，不會忘記自己因為膚色而吃了許多閉門羹，不會忘記發生在我身上的許多事。而更令我永生難忘的是，當傳奇人物克拉克‧泰瑞接受我的要求，教導我如何吹奏小號，他完全不求任何回報。我也永遠不會忘記偉大的娜迪亞‧布朗傑收我為她的學生，教導我爵士樂的來龍去脈、對位、旋律，以及我今天成為一個音樂人所需要的基礎。還有，我永遠不會忘記貝西伯爵的支持和努力教導我如何成為一個正直的人。我永遠銘記在心。毫無疑問，我的導師們塑造了今天的我，如果沒有他們的愛和指導，我很可能仍困在過去的黑暗中。

所以，希望我們都能繼續為自己和他人點亮這盞燈。正如克拉克經常引用電影《三個臭皮匠》（*The Three Stooges*）劇中的台詞：「如果一開始你沒有成功，那就繼續吸，直到你吸到一粒種子！」

升

G

認知生命的價值

既然我們已經來到十二個音符的最後一章，我必須說，實現目標並達到一定的成果當然很好，但是當你聽完我的故事，也都跟著照辦，最後還有什麼值得我們必須銘記在心的課題？我在人生之中經歷多次與死神交手的經驗，不禁讓我思索這樣的問題。如果你不去仔細留意，物質的享樂和財富的累積儘管提供暫時的滿足，但直到生死關頭，我才明白，生活本身這種簡單而複雜的禮物才是最終的成就。

我不可能活到這個歲數卻對死亡沒有一番體悟，畢竟我參加過自己的葬禮。（我們馬上就會講到。）感謝上帝，之前與死亡的接觸並沒有讓我走到生命的終點，但如此接近死亡迫使我做一些思考——實際上是很多的思考。讓我意識到，作為一個自我診斷為工作狂的人，我的家庭和健康很不幸地被我置於次要的位置。然而，儘管工作上的成就帶給我各種榮耀與獎項，我發現我內在的價值觀，以及我對家人和其他方面帶來的影響，才是最重要的。

爭取更多的成就並沒有錯；我非常鼓勵你這麼做，但我也想問問你，為什麼要這麼做。你可能會對你的答案感到吃驚，而更常見的是你可能會驚訝於你甚至沒有一個答案。生涯規劃會有變動，地位來得快去得也快，但當一切塵埃落定，

升 G・認知生命的價值

你會為自己身後留下什麼而感到自豪？在你擁有的這段時間裡，你做了什麼會讓自己感到驕傲？我會告訴你們我自己如何回答這些問題，但首先得要帶你們回到我生命中幾個重要的時刻，在那我原本以為的終局上，卻成了再出發。

一九四七年

你可能還記得在〈升C〉篇章中，我參與演奏的第一支正式樂隊是由傳奇的樂隊指揮普茨·布萊克威爾所領導。普茨在西雅圖地區有著不可思議的影響力，他還是陸軍國民警衛隊樂隊的總指揮。當時，你必須年滿十八歲才能入伍，但由於我和樂隊成員與普茨很熟，他允許我們虛報年齡，我們那時候只有十四歲。在我宣誓加入由黑人組成的華盛頓國民警衛隊第四十一步兵師樂隊後的「登台演出」比我所想的還要重要。夏天時，我在穆雷軍營（Camp Murray）服役了兩三個月。我和我的樂隊成員甚至連「向左看齊」都不知道要怎麼做！不過我們的演出因為具有一定的水準，這才是重點所在——不光是對我們的指揮而言，對我們自己而言也是。

在樂隊任期快結束時，我們有一項任務是前往塔科馬的一場牛仔競技秀演出，因此我必須和另外四個樂隊成員一起擠進同一輛汽車前往南方。我們一路上有說有笑，但霎那間一切全都變了調。不知何時從哪裡冒出來一輛巴士，直接攔腰撞上我們的車。

我花了很多時間刻意不去回想那天的事發經過，但我能告訴你那天很多人因此喪生。除了巴士上有三個人喪命，而我搭乘的汽車裡，幾乎所有人——其中兩個人坐在前座，兩個坐在後座，而我夾在他們中間，全都當場喪命。只有我在這場意外中倖存。事發當時，我試圖把同伴從前排座位中拉出來，但他已經被撞斷了頭。這是我最痛苦的經歷之一，不僅在過去是，現在也是。直到今天，我都不敢學開車。

一九六九年

著名導演彼得・耶茨（Peter Yates）請我為他的電影《警網鐵金剛》（Bullitt）配樂時，我當時因為才剛做完闌尾切除手術，身體狀況還不是很好，無法接受他

　　　　　　　　　升 G・認知生命的價值

的邀約，所以感到有些沮喪。但後來，當我的好友兼電影演員史提夫・麥昆（Steve McQueen）邀請我前去觀看電影的粗剪版，我很高興前去赴約。我和我的美髮師兼好朋友傑伊・塞布林（Jay Sebring）一同前往，他同時也是史提夫的美髮師。離開放映會場後，傑伊邀請我去莎朗・泰特（Sharon Tate）和羅曼・波蘭斯基（Roman Polanski）位在洛杉磯西埃洛大道的宅邸參加一場聚會。羅曼當時人還在倫敦，但莎朗和其他一些業內人士都會前去參加這場聚會。

如同每個人「年紀漸長」的人那般，我頭上某些部位開始禿了一塊。因此，傑伊答應帶些神奇的生髮藥水給我，幫助頭髮生長。他告訴我「我今晚在莎朗家跟你碰頭，因為我替你的禿頂找到了補救的辦法」。

傑伊和我計畫晚上碰頭，然後我們便分道揚鑣。

說實話，我實在記不得那天晚上我做了什麼，但不管是什麼，總之我感到筋疲力竭，根本不想去參加聚會，最後在家倒頭大睡。

第二天早上，我在睡夢中被一通至今仍是我所接過最驚駭的電話猛烈地打斷。電話那頭，我聽到了永遠銘刻在我記憶中的幾個字…「聽說傑伊的事嗎？他死了。」

我下意識回答，「胡說，我昨天還和他在一起。」

我難以置信地掛斷了電話，然後立刻撥打電話到傑伊的塞布林國際公司。

「傑伊・塞布林在嗎？」我用顫抖的聲音問道。

電話那頭的女人問我：「你是哪位？」

「昆西・瓊斯。」

「傑伊死了，」她口氣堅定地告訴我，然後便掛斷電話。

我打開電視，看到莎朗家的草坪上散布著屍體，頓時一陣恐懼籠罩了我。這些屍袋裡裝著參加聚會每個人的屍體，包括傑伊在內。隨後來曼森家族和泰特謀殺案的新聞報導揭露，我和這世上其他人才知道當晚泰特家到底發生了什麼事，而我原本應該在那裡。事件發生後，在尚不清楚究竟是誰犯下罪行的情況下，整個洛杉磯皆處於高度警戒的狀態。人們彼此互相猜疑，導致人與人之間的緊張關係加劇，直到莎朗・泰特在軍事情報部門工作的父親，帶領調查人員查出查理斯・曼森（Charles Manson）的身份。後來得知曼森命令他的「家族」，或者更確切地說，他的狂熱追隨者，把目標鎖定在房子的前屋主──海灘男孩的名製作人泰瑞・梅爾徹（Terry Melcher），因為他拒絕了曼森一起錄製唱片的要求。

我和莎朗很熟，早在六〇年代末就曾差點買下她的房子，但由於當時的屋主只對外出租，所以我決定轉而向女演員珍妮特・利（Janet Leigh）購買位在深峽谷大道上的房子。這件事不斷在我的腦海中打轉，令我難以理解。我忍不住想：如果當初是我搬進那棟房子而不是泰瑞，那棟房子一開始也不會成為目標，參加聚會的每個人說不定今天都還可能活著。最重要的是，如果當晚我也出現在那個聚會裡？儘管事後去思考這些問題只是徒勞，但一部分的我仍試圖弄明白這究竟是怎麼一回事。

一九七四年

這一年，我已經結過兩次婚、離過兩次婚。四十一歲時，我和女朋友佩姬・利普頓（Peggy Lipton）準備安定下來，她後來成了我的妻子，並為我生了兩個女兒，金姐達和羅希達。在我為專輯《Mellow Madness》連續工作了三天三夜之後，我在加州布倫特伍德的家中突然感到頭部一陣劇痛。感覺就像有人用散彈槍打穿了我的後腦勺。當我想坐起來時，整個人被疼痛包圍，接著便陷入了昏厥。

佩姬及時發現陷入昏迷的我，急忙把我送到醫院。檢查結果發現我的大腦有一條主動脈破裂。在長達七個半小時的手術中，醫生們不得不把我的頭骨的幾個區塊像冰屋一樣取出來。我只有百分之一的存活機會。手術結束後，我的頭被繃帶完全裹住，醫生告訴我，「好消息是你存活下來了。壞消息是你還有一處主動脈快要破裂，我們必須再替你動一次手術。」醫生們發現了另一條即將破裂的動脈，所以我不得不再次接受手術。

第一個動脈瘤讓我體驗到靈魂出竅的經歷，在此期間，我想像上帝在召喚我的靈魂到他那裡；但我可沒打算接受他的召喚。醫生們在手術室裡彷彿將我腦中的蜘蛛網都清理乾淨了一樣。我想著所有待辦的事項：所有我曾經怨恨、我需要原諒的人、我需要請求原諒的人，以及我需要處理的零碎事項。最重要的是，我想到了我的孩子們——那些被我帶往這個世界的孩子們。我的女兒金姐達，當時只有五個月大，還沒有學會叫我爸爸，我無法忍受沒有聽到這句話就離開人世，或者讓她面對沒有父親的生活。我不能否認，無論我多麼努力地做一個好人，在孩子們最需要我的時候，我還是辜負了他們。雖然我知道自己已經盡了最大努力，但我的良心知道，我並沒有完全參與他們的生活；我當時一心只想著如何追

求事業上「更多的」成就。

在我動完第一次手術，在鬼門關走了一遭之後，一群來自音樂界的朋友原本以為我過不了這一關，打算在洛杉磯的聖殿禮堂為我舉辦一個追悼紀念會。我的手術是在八月進行，追悼會是在九月舉行，但既然我活了下來，追悼會變成了一場慶祝我重獲新生的音樂會。我和我的其中一個醫生，格羅德醫生，一起坐在貴賓包廂裡，我突然意識到我彷彿在參加我自己的葬禮。音樂會請來彼得·隆恩（Peter Long）構思和製作，我之前和他曾在另一個節目合作過，還有一直以來知名的音樂會推廣人陳達琳（Darlene Chan）。這是一場令人難以置信的盛會，他們邀請我所能想像到的所有陣容：佛萊迪·赫伯拉德（Freddie Hubbard）和坎農鮑爾·阿德雷（Cannonball Adderley）負責樂隊演出，莎拉·沃恩（Sarah Vaughan）、米妮·雷普頓（Minnie Riperton）和主成分樂團（the Main Ingredient）的老古巴·古丁（Cuba Gooding Sr.）擔任主唱，雷·查爾斯、比利·艾克斯汀（Billy Eckstine）、瓦茨先知樂團和馬文·蓋伊·羅斯可·李·布朗（Roscoe Lee Browne），布羅克·彼得斯（Brock Peters）、西德尼·波蒂埃（Sidney Poitier）和李察·普瑞爾（Richard Pryor）各朗誦了一段文章。但我對此不能太興奮，我的

神經外科醫生密爾頓・海菲茲（Milton Heifetz）之前告訴我，過多的刺激可能會對我有害，因為他們在我的大腦中植入了金屬物，而它也剝奪了我再次演奏小號的能力。

二〇一五年

雖然我在如何對待和照顧我的家人（我這時候總共有七個孩子）方面檢討了自己的行為，但由於我的不良飲食和飲酒習慣，我持續在虐待我自己的身體。我所到之處總少不了伏特加，或來上一瓶一九六一年柏翠酒莊產的紅酒。這是我的生活方式，也是在過去六十多年裡所養成的習慣。二〇一五年一月七日，壓垮我的最後一根稻草則是我因為糖尿病陷入了昏迷。我再度被救護車緊急送往醫院，連續四天陷入昏迷。當我躺在醫院的病床上，那種你經常在電影中看到的場景當真出現：我的人生有如跑馬燈在我眼前閃過。上次出現這種感覺是在我的動脈瘤開刀之後。這次經驗對我而言並不陌生，我下定決心要熬過這一關，因為我不打算讓自己的惡習葬送了性命。當我遭遇車禍、歷經闌尾炎或是動脈瘤開刀時，我

沒有選擇的餘地，但是當我參與那些對我的生活沒有積極影響的活動時，我可以為自己做出選擇，我指的是抽煙、喝酒，這類你說的出來的行為。於是我下定決心，如果我活了下來，一定要改正我的惡習，老天，感謝上帝，我做到了。經歷過上次的警鐘之後，我被迫進行了很多反思。

我們常常認為生活是一連串發生在我們身上的事件，但卻忽略了一個事實，那就是我們自己的連串行為才是造就一切的結果。早在四、五〇年代，我在爵士樂的浸淫之下成長，見識過並嘗試過毒品，也曾經在二十四小時內連抽四包煙。在雷・查爾斯和法蘭克・辛納屈這樣的人面前，我覺得自己彷彿是個嗜酒如命的人！我是說真的。我一直過著這樣的生活方式，如果不是因為近年在鬼門關走了一遭，這個習慣可能到今天都還改不掉。

很多時候，人們沒有意識到的是，所有的事情，甚至是身體健康，都是從一個想法開始。這是你擁有的最強大的東西。它可以把你帶到一片青青草地，但它也可以帶你走往最黑暗的道路。拋開內在一切情緒的影響，要達到思想方面的覺醒，完全掌握在你自己手中。如果不不有意識地去做出革新，改變你的思維過程，進而改變你的行為，一切都不會有所不同。幾次在鬼門關前走了一遭才讓我醒悟

過來，但是天哪，很感激我終於做到了。我希望你們不要等到這一天到來才覺醒；相反的，我希望你們可以把我的這些故事當作一個借鏡，做出必要的變革。

人生的棘手之處在於，你必須不斷地反思自己的成長。習慣之所以成為習慣不是沒有原因。我們很難擺脫習慣，一旦習慣成了自然，你就很容易忘記你學到的教訓。就我個人而言，回顧我這一生簡直令我感到震驚，因為我的記憶在沒有酒精的情況下變得如此清晰，我能夠記得過去發生的事情，我不確定如果還沉浸在酒精之中，是否還能記得這麼清楚。如今，在重要的家庭時刻，我很慶幸自己的記憶沒有被自己的飲酒惡習所影響。我在二〇一五年對於自己的行為有了一番體悟之後，感覺我可以清楚地看到每一個可能的方向。

我說這些並不是要把自己放在神壇上；相反的，我只是很感謝我至今仍活著的這個事實，這也正是我為什麼要在這本書中分享我所經歷的一切。別誤會我的意思，我並非完全弄明白這些道理。雖然我已經八十八歲了，但當我坐在桌前撰寫這篇文章時，我甚至想起了一些我自以為已經學到的教訓。如果我的人生故事教會了我某些東西，希望這些故事能化成文字也為你做同樣的事。

我在很年輕的時候便知道，唯一能夠讓我「離開」我出生環境的途徑就是透

　　　　　　　　　　　　升 G・認知生命的價值

過不斷積累成就。在我人生的每一個階段，這些成功都是以比以前更大的代價換來的；無論是我的家庭還是我的健康，都間接地把我送上了斷頭臺。然而，我現在的生活比以往任何時候都更充實，因為我可以回答為什麼我要去做這些事：照顧家庭，以及透過我的創造力傳播希望和愛，並希望對我遇到的那些人的生活產生積極的影響。

如果你還不知道你的答案，不要等到一次意外事故或與死亡擦肩而過時才開始思考。

雖然從長遠來看，失落感可能會間接地幫助你體悟生活，但絕對沒有什麼比得上當你還活著的時候去頌揚生命還要更重要的事。二○一八年，我的第五個女兒羅希達和我同父異母的弟弟艾倫‧希克斯（Alan Hicks），（我曾與他共事《心靈樂手》的同一位導演）在 Netflix 上發佈了我的最新紀錄片《昆西》（QUINCY）之後，讓我有了更多的思考機會。這一次，我的生活真實在我的眼前呈現，我可以看到它的整個全貌：掙扎和成功，以及我隔著一段距離看時才能注意到的細微差別。沒有什麼比得上在大螢幕前觀看著你生命中的每一個關鍵時刻更令你感動的事，更重要的是，與世界分享這些時刻。這讓我變得無比謙卑，不只是提醒我

所能做的一切；同時也提醒著我還有其他想做的事情。

我在看了這部影片後的第一反應是：「真希望能永遠活著。」很明顯我辦不到，儘管希望可以活得久一點。我讀過一位影評人的評論，說我在這部電影中顯得「貪得無厭」，我想在某種程度上他們是對的。作為人類，我們天生就有貪得無厭的欲望；我的意思是，想想這樣一個事實，當孩子們想要什麼東西時，在他們被教導著如何表達之前，他們已經知道如何做手勢或說出「我的」這個語詞。

我們很難否認總是想要更多的欲望。我被問過很多次，「你不覺得你已經做得夠多了嗎？」我想看起來我似乎已經做的的足夠了，但即使如此，我還是有些理想和抱負想要去實現，我還是想寫一部以街頭為背景的歌舞劇，還想出更多的唱片、參與電影配樂、百老匯戲劇。但除此之外，我想讓我的孩子們，還有他們的下一代看著我陪伴著他們成長。我仍然還有很多事情等著我去做，但我可能永遠也無法完成。儘管令我難以接受，但也不得不去接受。

你之所以閱讀這本書，或許是希望我能告訴你一些關於如何獲得八十項葛萊美獎項提名，或者如何實現你的最高創造力的秘訣，但隨著年齡的增長，我可以向你保證，珍視你的生命便是創造力的最高形式。

升 G．認知生命的價值

在我得了動脈瘤之後，醫生告訴我，在我們的潛意識深處，每個人要嘛擁有

生存的力量，要嘛帶著死亡的願望。他說，那些潛意識帶著死亡願望的人很可能

被一個再普通不過的流感殺死。但那些潛意識帶著生命力的人通常能活下來。當

醫生對我的大腦進行手術時，他們不得不把我的手綁起來，因為即使醫生替我上

了麻醉，我的身體仍然不停在顫抖。我想，這是我在為生存而戰。

當一切都塵埃落定的時候，我會感到非常幸運自己能到這世上走這一遭，尤

其是我在這裡待了這麼長一段時間。我不會忘記我差點被上帝帶走的時刻，這讓

我在這地球上的時刻顯得更加珍貴。生命就像是一場旅行，你永遠不知道接下來

會發生什麼事。但是，我現在告訴你：重新利用你的痛苦，如果你能看到它，你

就能成為它，去瞭解它，建立你的指標，永遠為一個偉大的機會做好準備，磨礪

你的左腦，避免陷入分析的弊病，儘管不被看好也要做到最好，去做別人從未做

過的事情，瞭解人與人之間相處的真正價值所在，最重要的是，認識到生命的美

好和內在價值。告訴你的家人——我指的不僅僅是血親，你愛他們。告訴你的朋

友你想念他們。陪伴在他人身邊，不僅是在他們需要你的時候，甚至是他們不需

要你的時候。

在一天結束的時候，全神貫注在留心周遭的生活。當你走出去的時候，花點時間欣賞那些你所忽略的那些看似不重要的細節：從一個多年未見的朋友給你的一個溫暖的擁抱開始去感覺，到能夠按照自己的想法去思考並採取行動。儘管看起來微不足道，但這麼做能為你帶來難以置信的驚人結果，也並不是每個人都有同樣的機會，如果你現在正在閱讀這本書，那麼表示你讓自己把閱讀擺放在某種優先順序。

我透過轉變心態，讓自己活在當下，感激每一個時刻，我發現我的生活和工作品質有了極大的提高。當人們不斷問我，為什麼我在快九十歲的時候仍然精力充沛，為什麼我仍然積極地參與自己與他人的藝術創作過程。我的回答是，你可以選擇利用你所擁有的，或者失去你所擁有的，所以我將繼續使用我所擁有的。

非常感謝我現在的生活，感謝我擁有思考、工作和創作的能力，但這並不是偶然發生的。我一直都在培養自己作為一個能夠不斷成長的人，不管這是否與我的職業直接相關。不管怎麼說，只要我還活著，就會持續不斷地創作下去。只要你還活著，而且有能力，也應該持續不輟去創作。總會有更多的東西等著你去體驗、去創造、去分享。

　　　　　　　　　　　升 G・認知生命的價值

說到這裡，我不禁想起了我親愛的弟弟勞埃德的話，他的死至今仍令我悲慟欲絕。在他於一九九八年去世之前，他告訴我在他臨終時意識到的一件事，就是浪費了太多時間。當有人不知道勞埃德因腎臟中的癌症腫瘤而退休時，會問勞埃德退休後如何看待自己，他回答說。「我可以用一百種不同的方式來看待自己。我是一個男人。一名工程師。一個木匠。一位丈夫。一個兄弟。一個父親。我是一個騎自行車者。一個溜冰者。一個滑雪者。可惡。我可以有很多身分。但我絕不是一個輕言放棄的人。」

他的力量，即使是在生命最後的轉折點，成為了最令人心碎的美麗提醒，他讓我們知道，在我們仍然擁有生命的時候，過著我們被賦予的生活是多麼重要。我有幸多次在鬼門關前走一遭後仍倖存下來，這是我榮耀並感謝上帝的方式，因為每一天的我還能夠呼吸。

然而決定生活品質的不僅僅是精神力量和積極的態度。如果這點說的沒錯，想必我還可以繼續活上八十年。在我的工作和業界之中，我經常看到年輕的孩子們過著彷彿不斷往前衝的生活。我知道這樣的生活是什麼感覺，但我總希望他們能夠坐下來，暫緩一下步調。不要借酒澆愁。不要為小事感到壓力。停止損害你

的健康。等你到了我這個年紀，你的身體會感謝你。雖然我的身體不再像以前那麼靈活，但感謝它讓我走了這麼遠的路。尊重你被賦予從事的領域，上帝知道這對我來說並不容易。

奇怪的是在我就要迎來八十九歲年紀時，我卻感覺自己還像是三十五歲。天知道不喝酒並善待你的身體竟為我帶來這麼大的改變。讓我們珍惜我們所擁有的，傳播愛而不是恨，尤其是在考驗我們人性的時候。我們來到這個世上都是有原因的，不要浪費時間去樹立敵人。我們現在唯一的選擇不是持續奮戰就是同心協力，請聽我說，唯一的答案正是攜手同心！

今天，以及每一天，我都被圍繞在我身邊的每一個孩子的愛所包圍。我在這個世上有七個最棒的孩子：一個兒子和六個女兒（裘莉、瑞秋、蒂娜、昆西·瓊斯三世、金姐達、羅希達和肯雅），年齡從二十八歲到七十歲不等，我很感激上帝選擇我做他們的父親。花點時間反思一下我們所擁有的一切是很重要的，有時候，僅僅去反思這件事就已足夠！

當我反思二〇二〇年「在家更安全」（Safer at Home）的口號時，我們都很清楚我們無法控制明天會發生什麼事。但在這一切之中，我所希望和祈禱的是個

人創造性的聲音，能夠幫助我們與那些最需要它的人一起連結分享。我祈禱我將繼續這樣做，即使在我離開人世之後一段時間。

最後，正如我在二〇〇一年自傳的最後一段所寫的那樣，「是時候去說……你自身所承載的價值觀——工作、愛和正直——承載著最大的價值，因為正是這些讓你實現了完整的夢想，讓你的心保持堅定，讓精神準備好迎接新的一天。然後，在你回頭看的時候，說著我全心地生活著，就像我的先祖輩們一樣，他們關心並引導我來到這裡，教導我以謙遜的態度面對創造力，以優雅的姿態面對成功。」現在，在寫下這段話將近二十年後，我可以證明，這一切仍是正確的。願我們都認識到生命、生活和愛的價值，並盡我們所能地給予，無論我們在哪裡。

即使二十年後，這些價值觀依然成立吧。

這是一個神奇的旅程，所以請享受每一刻，相信我會戰勝到最後一刻！底下的空白頁是留給你的，你可以自行決定如何運用。愛是強力的後盾！

你只能活一次，所以堅持下去！

Q的十二個音符：樂壇大師昆西·瓊斯談創作與人生
12 Notes: On Life and Creativity

致謝

為這本書撰寫謝辭非常困難，因為我想感謝每一個曾經在我生命中出現過的人。然而，我很難完整表達對每一個幫助塑造今天的我的人，心中的感激之情。因此在此，只能受限地提及幫助完成這本書有直接貢獻的人，表達我的感激之意。至於你們其餘的人，你們知道我指的是誰吧！這些以愛做為強力後盾的人。

Abel "The Weeknd" Tesfaye, Adam Fell, Adam Harr, Alex Banayan, Alyssa Lein, Smith, Annalea Manalili, Armando Abate, Arnold Robinson, Ben Fong-Torres, Brittany Palmer, Chris Sinada, Christiana Wilkinson, Clare Mao, Debborah Foreman, Diane Shaw, Don Passman, Edgar Macias, Erik Hyman, Fabiola Martinez, Gavin Wise, Gezelle Rodil, Glenn Fuentes, Gloria Echenique, Greg Gorman, Gregg Ramer, James Cannon, Jeff Cannon, Jenice Kim, Jeremy

Barrett, Jessica Wiener, John Cannon, Jordan Abrams, Kathy Cannon, Leah Petrakis, Mamie VanLangen, Marc Gerald, Maria Bonilla, Max Mason, Melissa Mahood, Michael Davis, Michael LaTorre, Michael Peha, Natasha Martin, Nikita Lamba, Patrick Jordan, Paul Aguilar, Ramona Fabie, Rebecca Kaplan, Richard Jones, Roger Trujillo, Rory Anderson, Ruth Chee, Sal Slaiby, Sarah Masterson, Hally, Stacy Creamer, Teresa Bojorquez, Tess Callero, Thomas Duport

當然，這其中還包括我親愛的孩子和孫子們，沒有他們，我的存在沒有任何的意義！裘莉、瑞秋、蒂娜、昆西・瓊斯三世、金妲達、羅希達、肯雅、多諾萬、桑尼、埃里克、傑西卡、倫佐、林妮亞、以賽亞、特斯拉和比利・貝西。

謹向我深愛的弟媳葛洛麗亞・GG・瓊斯（Gloria "GG" Jones）和賈姬・阿文特（Jacquie Avant）致以最深的懷念。

菓 子
Götz Books

・Leben

Q 的十二個音符：樂壇大師昆西‧瓊斯談創作與人生
12 Notes: On Life and Creativity

作　　　者	昆西‧瓊斯（Quincy Jones）
譯　　　者	盧相如
主　　　編	邱靖絨
排　　　版	菩薩蠻電腦科技有限公司
封面設計	萬勝安

總 編 輯	邱靖絨
社　　　長	郭重興
發 行 人	曾大福
出　　　版	遠足文化事業股份有限公司　菓子文化
發　　　行	遠足文化事業股份有限公司
地　　　址	231 新北市新店區民權路 108 之 2 號 9 樓
電　　　話	02-22181417
傳　　　真	02-22181009
E－m a i l	service@bookrep.com.tw
郵撥帳號	19504465 遠足文化事業股份有限公司
客服專線	0800221029

印　　　刷	東豪印刷股份有限公司
定　　　價	420 元
初　　　版	2023 年 2 月
法律顧問	華陽國際專利商標事務所　蘇文生律師

有著作權，翻印必究

特別聲明：有關本書中的言論內容，不代表本公司／出版集團的立場及意見，文責由作者自行承擔。
歡迎團體訂購，另有優惠，請洽業務部 (02)2218-1417 分機 1124、1135

國家圖書館出版品預行編目 (CIP) 資料

Q 的十二個音符：樂壇大師昆西．瓊斯談創作與人生 / 昆西．瓊斯 (Quincy Jones) 著；盧相如譯 . -- 初版 . -- 新北市：遠足文化事業股份有限公司菓子文化出版：遠足文化事業股份有限公司發行 , 2023.02

　　面；　公分 . -- (Leben)

譯自：12 notes : on life and creativity

ISBN 978-626-96396-5-6(平裝)

1.CST: 瓊斯 (Jones, Quincy, 1933-) 2.CST: 音樂家 3.CST: 音樂創作 4.CST: 傳記 5.CST: 美國

910.9952　　　　　　　　　　　　　　　　　　　　　　111021247